世界名畫家全集　何政廣主編

尼柯遜 Ben Nicholson

高慧倩●編譯

藝術家出版社

世界名畫家全集

現代主義代表藝術家

尼柯遜

Ben Nicholson

何政廣●主編
高慧倩●編譯

藝術家出版社

目 錄

前　言

　　英國現代畫家班‧尼柯遜（Ben Nicholson 1894-1982），1894年出生英國白金漢郡德納姆鎮，父親是一位名畫家威廉‧尼柯遜（Sir William Nicholson 1872-1949），母親梅貝爾‧普萊德（Mabel Pryde）也是畫家。1911年他進入斯萊德美術學院，後來中途輟學，到法國、義大利、美國等地旅行。1918年回到英國。當時對塞尚的畫風極為傾慕，並曾與英國「旋渦派」繪畫的倡導者魯易士交往。1922年他舉行第一次個展，又到法國旅行，受畢卡索與勃拉克的立體派影響甚深，開始以半抽象的手法畫靜物。1933年他與瓦滋華士、亨利‧摩爾等人共組一個名為「統一」（Unit One）的藝術集團。1934年他認識了蒙德利安，並受其影響，逐漸確立幾合學形態的畫風，成為英國抽象主義的第一位代表畫家。1944年，英國里茲市立美術館舉行尼柯遜的個展。1950年至1960年代尼柯遜先後在巴黎、威尼斯、布魯塞爾、阿姆斯特丹、紐約、羅馬等地，舉行多次個展，獲得很高的評價。1968年他榮獲英國女王頒發英國功績勳章。

　　他最具代表性的作品可舉出：1933年的油畫〈1933（繪畫—朱槿）〉，尼柯遜原是從寫實入手的，1920年代受立體派的影響，激起他對抽象繪畫的興趣。這件作品，是尼柯遜完全以抽象的手法嘗試，暗棕色的背景上，描繪紅、黃、白的不規則塊面與連貫性的纖細線條，整個色調是沈靜的，異於法蘭西的那種華麗灑酒的感覺，表現了英國的風土性。同時在此畫裡，他使用了獨特的細線條，在二次大戰後，他即以這種纖細的線條，畫出富有韻律的構成。

　　〈彩色浮雕〉1939年作。從1930年後半期至四十年代初期，尼柯遜曾製作浮雕。這件浮雕，施以茶褐色系統的彩色，以大小不同的矩形與圓形石膏板，構成一塊變化簡單的凹凸面，表面則塗以油彩。尼柯遜這時期創作的重心就是追求純粹抽象的造形，運用矩形與圓等基本要素，表現清新的現代感覺。

　　〈靜物—奧德塞1〉1947作，受蒙德利安的富有秩序的幾何形畫面所影響而在創作上經歷完全抽象時代的尼柯遜，並未根本捨棄自然的對象，他在畫面上揉入了具象的形態。這件作品，桌上的陶器等之形體，採取近似立體派的手法處理，是尼柯遜從立體派轉向抽象化表現的一例。

　　〈對位〉1953年作。尼柯遜的色彩大部分帶有冷靜感。但在此畫中，他加上青、黃、紅、橙、灰色等色彩，形成多彩的畫面，也增加一層裝飾的效果。此外，色彩與形態的高度有機的統一，仍然表現了尼柯遜的清澄畫風。

　　透明感的薄彩與清澄的抒情主義是尼柯遜畫面的一大特徵。他在抽象畫壇的地位之確立，不同於蒙德利安，其藝術特色與英國的風土、生活感帶有密切的關連。追溯其創作足跡，最值得注目的是他在1923年接受抽象藝術的洗禮，從事抽象繪畫的創作之後，到了1940年代的後半期，又重新揉入了具象性。換句話說，在抽象傾向之外，他同時採取自然主義的再現態度，兩方面平行發展。對於這種重複，英國藝術評論家赫伯特‧里德雖然曾經評其為「觀念固執」的畫家，但里德在其所著《現代藝術哲學》一書中，曾寫出：「尼柯遜決不是僅僅以記錄大自然瞬間光景為滿足的印象主義者。他追求的是可視的世界之窮極正確而明晰的造形。此一性質，可以說是要求對立的兩極（寫實與抽象）作一種複合性的結合。」

　　因此，尼柯遜的再現態度，決非印象主義的觀賞自然，而是偏重於形體本身的造形意味，所以有人稱他是一位「造形詩人」。這也是塞尚與抽象作品之間的關係。尼柯遜是由塞尚理論出發，通過立體派而進入抽象繪畫的正統系抽象畫家。與畢卡索同樣的，他反對抽象繪畫的公式，屬於塞尚影響的一方面。他追求材料的發現，來豐富肌理的創造。不過，尼柯遜的繪畫意念，則與畢卡的形態觀念不同，尼柯遜是屬於「美學派」的現代畫家。

　　尼柯遜在自己的畫集曾提到：「我認為基里訶的初期作品的美，不在於文學性的內容，而是在形與色上面表現出詩的理念。」又說：「一個矩形或圓形的本身，並沒有什麼意義，但通過藝術家直覺靈感的活用，則立即產生詩的理念。」他認為抽象藝術的本質並不是不可思議的，他說「很多人支持一個種類的繪畫，而排斥他種傾向。我認為各種形式可以同時存在。」從這些話裡也體會出尼柯遜本身的創作態度。

　　尼柯遜這位英國抽象畫的開拓者，後來的作品發展至生活美術與裝飾設計，對整個現代性造形的開拓，佔了極重要地位。在藝術風格上，尼柯遜往往被英國年輕一代的畫家視為古典，其實這正是他本身藝術的獨特性格。

2019年5月寫於《藝術家》雜誌社

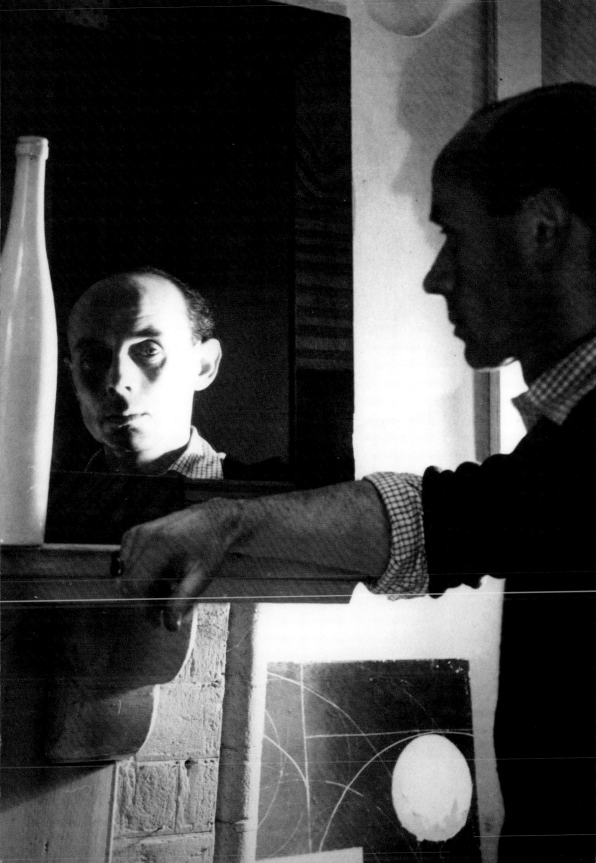

現代主義英國代表藝術家——班‧尼柯遜的生涯與藝術

尼柯遜家族‧出身藝術家庭

　　班‧尼柯遜（Ben Nicholson，1894-1982），原名班雅明‧勞德‧尼柯遜（Benjamin Lauder Nicholson），1894年生於英國白金漢郡的德納姆（Denham）鎮。父親威廉‧尼柯遜（William Nicholson）與母親梅貝爾‧普萊德（Mabel Pryde）皆為藝術家，母親的家庭背景也具有相當濃烈的藝術氣息：她的叔伯都是知名畫家，而其兄長詹姆斯‧普萊德（James Pryde）亦身兼藝術家與演員的身分。

　　尼柯遜的母親於1918年7月離世。生前，其不佳的身體狀況已維持一段時間，撫育小孩與料理家務，更讓她沒有餘力從事藝術創作，而尼柯遜的父親與其他女人頻頻傳出的風流韻事，也影響了她創作的狀態。她在成為母親前所作的畫作僅存不多，少數著名作品都是以家庭與小孩為主題，畫面中簡樸素雅的風格或許多少影響了尼柯遜。在得知她的死訊時，尼柯遜人在加州，當時他正犯著嚴重的哮喘，周遭的人們也支持他離開此地，回鄉調養。

　　尼柯遜繼承了父親乾淨清爽的五官及優雅的氣質，他和父親一樣有著寬闊的前額，但缺少了父親得以在社交場合中如魚得

班‧尼柯遜
1945（靜物） 1945
鉛筆、油彩畫布
82.7×65.3cm
倫敦泰德美術館藏
（右頁圖）

尼柯遜於他畫室的鏡前，攝於1972年。
（前頁圖）

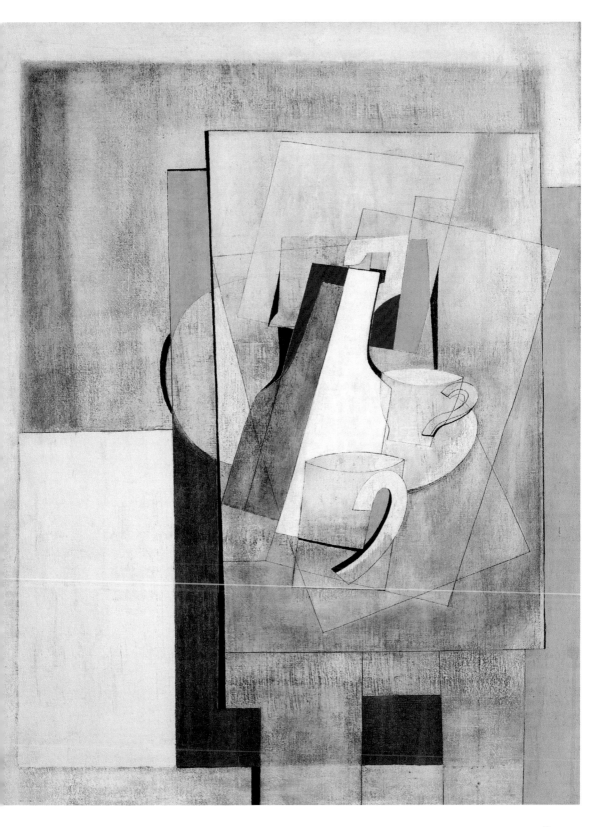

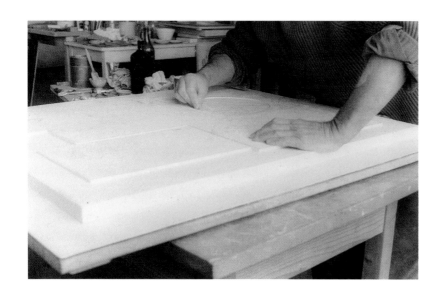

尼柯遜於工作室製作浮雕（攝影：費莉西塔絲・沃格勒）

水，自在穿梭於藝術家、劇場工作者、仕女之間的自信魅力。他在1917年抵達加州，並搭上貨船前往紐約，再搭乘火車到帕薩迪納（Pasadena）。尼柯遜的母親曾因其離去而感到十分痛苦，害怕自己再也見不到兒子，而尼柯遜也對這趟遠行感到不太自在，也許是因為此行並非出於自願，也可能是因為以遠行逃避戰事，心中多少懷有愧疚感。因此，在接到母親死訊之際，尼柯遜立刻動身回到英國；同年10月，停戰協定發布之前，尼柯遜亦接到於皇家陸軍野戰砲兵（RFA）服役的弟弟湯尼（Tony）死於槍傷的消息。

　　1919年，尼柯遜的父親再婚，娶了同是畫家的前妻好友伊迪絲・斯圖爾特—沃特利（Edith Stuart-Wortley），兩人相差十六歲之多。她是陸軍少校斯圖爾特—沃特利的遺孀，育有兩個孩子；但在與尼柯遜的父親結婚之前，她曾是尼柯遜的未婚妻，儘管她比尼柯遜大了六歲。尼柯遜和伊迪絲在斯圖爾特—沃特利死亡的可能性被證實之後，便動了結婚的念頭；後來，這樁婚事受到尼柯遜的父親從中破壞，想當然爾，過程中不可能沒有伊迪絲的同意及參與。我們可以藉此試想，父親的再婚對尼柯遜而言是什麼樣的情境——他以極度作嘔的心情扔了訂婚戒指，並在好一段時間內與父親和繼母避不見面。

威廉·尼柯遜
紅桌上的花瓶與書
約1920　油彩畫布
39×31cm　私人藏

尼柯遜知道父親並不全然愛著自己，相較之下，他更疼愛無憂無慮的湯尼；何況，他和父親當時在創作上已經是彼此的競爭對手。許多實例可以證明，這段父子關係讓尼柯遜更輕易地走上以藝術為職志的生涯，在許多情況下也能感覺得出兩人相互較勁的意味：例如在創作早期，尼柯遜便決意捨棄父親的創作風格，走出自己的道路；他必然意識到了父親對女性的玩弄與調情對母親所造成的痛苦。直到尼柯遜於20世紀中結下第三段婚姻後，他才造訪父親與伊迪絲位在威爾特郡薩頓維尼（Sutton Veny）的莊園，那是他們自1923年起的主要居所。

由於罹患哮喘症，尼柯遜受正式教育的過程斷斷續續。有一陣子，他在薩塞克斯郡西福德（Seaford）的預科寄宿學校、漢普斯特德（Hampstead）的Heddon Court預備學校就讀，最後才在位於諾福克郡霍爾特（Holt）的格瑞薩姆學校繼續學業。格瑞薩姆學校是一所相當進步的公立學校，尼柯遜約莫在這裡就讀了一年左右的時間。期間，他令人印象深刻的成績並不在學業上，而是在體育的領域——他打得一手出色的板球。

十六歲，尼柯遜進入斯萊德藝術學院（Slade School of Fine Art）就讀，待上超過一學年的時間（約在1910至1911年左右）。他後來強調自己在斯萊德的那年，大部分時間都在附近的高爾飯店（Gower Hotel）打撞球；可以推測這類球種精準地穿越綠色毛毯的美感，正與其作品中一度出現具運動感的成熟風格有關。在這段時間，他也建立了對他而言價值恆存的友誼，後來仍持續聯絡的朋友當中，便包括大他五歲的保羅·納什（Paul Nash）。

1911至1912年，尼柯遜至法國旅行，隔年又抵米蘭，於當地學習該國語言。他曾在這段期間寫道：「我身處在繪畫的世界裡，而我正試圖擺脫這一切。」父母的成就對他而言是極大的陰影嗎？後來與尼柯遜相熟的詩人傑佛瑞·格里格森（Geoffrey Grigson）曾說，尼柯遜對於父親的魅力是存疑的，即使他主動讚美父親的畫作，也多半語帶保留。他補充道：「尼柯遜的母親

讓這情況變得更加棘手，當她以一位母親的身分告訴他，他永遠不可能畫得像他父親一樣好的時候。尼柯遜則回應她，就算目前他尚未超越他的父親，他也已經畫得和父親一樣好了。」事實上，尼柯遜在1910年代已有素描和繪畫作品，但可供查證的存世之作卻寥寥無幾；他當時也寫作，並一度認為自己能夠以寫作維生。然而在1920年11月4日，與政治人物查爾斯・亨利・羅伯茲（Charles Henry Roberts）的女兒溫弗蕾德（Rosa Winfred Roberts）締結婚姻後，他便很快決定以班（Ben）這個名字返回藝術圈，成為藝術家。

　　以尼柯遜的成長過程來看，他似乎有個快樂的童年。他聰慧而機靈，並以其機敏獲得父親的認同；其父親以外表上的優雅和靈敏為人所知，例如他所擅長的杯與球遊戲（bilboquet），而對於尼柯遜而言，各式各樣的遊戲同樣難不倒他；父親是個嘴上老掛著雙關語和俏皮話的人，尼柯遜在此亦不遜色，寫作時所運用的架構，尤其展現他對文字的敬意，以及他為文字所增添的力量。但無論如何，這些情形都指向了同一個事實：打從一開始，他就必須透過父親的目光來證明自己。他必須競爭，並且設法在

班・尼柯遜
1911（條紋水壺）
1911　油彩畫布
51×71cm
曾藏於「威廉・尼柯遜收藏」，現已毀損
（左圖）

班・尼柯遜
1917（伊迪的肖像）
1917　油彩畫布
47×35.6cm
謝爾福德市立美術館藏
（右圖）

班 · 尼柯遜
1919（陰影中的藍碗）
1919　油彩畫布
48.2×64.7cm
私人藏

有可能贏的地方獲勝。父子關係中的張力在尼柯遜進入青少年階段後愈演愈烈，他也在這個時期罹患哮喘症，不排除和這份壓力有關，當然也可能和母親對他愈來愈強的依賴性有相當的關聯，當她與父親的關係不斷惡化，她便對尼柯遜有更深的依附與渴求。

在父親辭世後，尼柯遜致力於頌揚他的善感，也選擇性地讚美他的藝術創作。對他來說，他的父親是一位畫家，但稱不上是知識分子——這是他一向堅持的觀點，有時也用來反駁藝術史學者和藝評人。但他並不否認從父親身上所得到的收穫：「當然，有很多東西必須歸功於我的父親，特別是他那些詩意的想法，以及靜物畫的題材。」尼柯遜以父親所擁有的資源為繪畫主題，並不只是從他做為一位畫家所做的所有事，還包括他所蒐集的、布滿美麗線條與斑點的壺罐、馬克杯、高腳杯，以及六角、八角形的玻璃容器等藏品。「在滿屋子這類玩意的空間裡生活，是令我難忘的早期經驗。」尼柯遜曾如此表示。

1920年代：決定以藝術為一生目標

對尼柯遜而言，與溫弗蕾德的婚姻是人生中極為重要的一個轉捩點，也是一個關鍵的開端。它讓尼柯遜決定以藝術為一生的目標，並開啟一段為他的作品與思維帶來深遠影響的關係。婚後的尼柯遜隨即投入密集的創作，抱持著熱切的樂觀，卻也同時受阻於嚴苛的自我批評，過程中反覆銷毀、重製自己的作品。

溫弗蕾德是個具有享樂天分、懂得生活情趣的女人，與她共享的快樂喚起了尼柯遜的活力，以及潛藏在深處的樂觀主義。雖然在兩人分開之後，尼柯遜鮮少在公開發表的言論中談到她，但是他們之間仍存在著友誼，並以互相鼓勵的方式維繫這段關係。

溫弗蕾德曾就讀於柏亞姆肖藝術學校（Byam Shaw School of Art，現與他校合併為中央聖馬丁藝術與設計學院），而柏亞姆·肖（Byam Shaw）是當時的拉斐爾前派畫家之一，他從前輩畫家

班·尼柯遜
1922（Casaguba）
1922 油彩畫布
69×75.5cm 私人藏

如羅塞蒂的畫作中取得題材，製作精緻的歷史畫，並為詩人布朗寧（Robert Browning）收錄童謠與歷史文本的詩集繪製插圖。溫弗蕾德的祖父喬治·霍華德（George Howard）同樣是個畫家，與拉斐爾前派有所來往，也是當時具有領導地位的詩人，並擔任倫敦國立美術館董事會主席多年。他十分鼓勵溫弗蕾德學習藝術，後來選擇於柏亞母肖藝術學校就讀，很有可能就是受他影響所做的決定。相較之下，溫弗蕾德的雙親似乎比較希望讓她前往劍橋大學格頓（Girton）學院求學。事實上，在這個階段之前，溫弗蕾德所受的皆為非正式教育，由家庭女教師長期教授她語言及一些雜項，而藝術向來是她最熱中的領域。然而，在就讀藝術學校期間，柏亞姆·肖卻認為她的創作運用了過多色彩，並視其為致命缺點。

1919年，溫弗蕾德隨著父親因公前往印度。她從那趟旅程中帶回線條流暢、色彩自在更迭的作品，她的內在精神似乎也因此有所提昇，對人與神性的愛有了更強烈的感受，透過光——尤其是透過神顯經驗中的神聖之光——與之連結。這樣的感知也發生在她於倫敦親戚家初次遇見尼柯遜的那一刻，她在當時便已明白，自己將會嫁給他。

數個月後，溫弗蕾德所預期的未來實現了。這對新婚夫婦立刻安排了一趟前往義大利的旅行，兩人流連於義大利未開發的簡

班·尼柯遜
**1921-2（靜物─卡斯塔
尼奧拉，卡碧奇歐別墅）**
1921-1922　油彩畫布
62×75cm　私人藏

樸地區，對文藝復興時期留下的藝術不以為意，反倒為其古老城
鎮與秀麗風光著迷。這趟旅行的最終站在瑞士盧加諾（Lugano）
附近的卡斯塔尼奧拉（Castagnola），當地有著明媚的陽光，舒適
的環境也讓尼柯遜能夠輕鬆自在地呼吸：「每個白天都是陽光帶
來的奇蹟，每個夜晚都是星辰帶來的驚喜。」溫弗蕾德的父親在
此購置了一座別墅並租借給他們，這棟建築建造於布雷山（Monte
Brè）斜坡上，只要站在室內，放眼望去，盧加諾湖的湖光山色
便盡收眼底。在1924年之前，尼柯遜夫婦每年冬天都在這幢別墅
中度過，描繪多幅白色的室內場景。其中一間布置了窗簾，窗外
景致相對普通，空間亦較為窄小的房間，則成了尼柯遜的工作
室。他們在室內、室外畫畫，一邊散很長的步，一邊看著周遭景
物並加以描繪。需要交通運輸的長途旅行則帶領他們往各種可
能的方向前去，雖然大部分時間，他們都還是在丘陵地附近走
動。「而就是在那裡，他生平第一件真正的作品誕生了，」溫弗
蕾德說，「就是〈1921-3（盧加諾，Cortivallo）〉。畫裡有小徑、

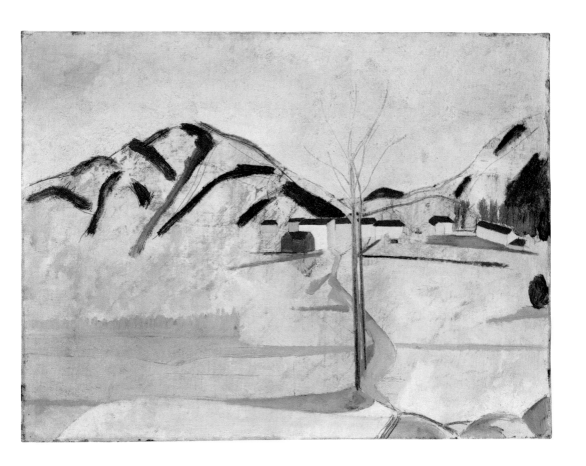

班・尼柯遜
**1921-3（盧加諾，
Cortivallo）**
1921-1923
鉛筆、油彩畫布
45.7×61cm
倫敦泰德美術館藏

房屋……完全是件傑作。」

　　他們的夏天則在置有備用公寓和工作室的倫敦度過，或者他們會到坎伯蘭（Cumberland）與溫弗蕾德的雙親共度，直到他們在1923年置辦了自己的房屋並於隔年入住。而兩人無論是在前往盧加諾的旅途中，還是在從盧加諾回返的路上，都一定會在巴黎停留。「這座城市的創意能量讓人難以置信，」溫弗蕾德寫道：「我們的創作達到如花朵盛放的程度。」據我們目前所能獲得的資料所知，尼柯遜那時候的畫作與後來的風格有很大程度上的不同。刊載於「企鵝出版社」《現代畫家》叢書及藝術書籍出版社「Lund Humphries」第一冊專刊中，尼柯遜於1948年再製、完成於1911年的最早畫作〈1911（條紋水壺）〉，影射其父親對於靜物畫的追求，明確而過分整潔的畫風似乎有著對父親這份追求

圖見12頁

班‧尼柯遜
1922（西班牙海岸）
1922　油彩畫板
40.5×46cm　私人藏

加以評斷的意圖：其冷酷的精準感，與父親於畫面中呈現技巧掌握度的作派恰恰相反，而畫面中幾乎並未保留多餘空間、僅專注於水壺輪廓的背景，亦與父親畫作中明亮且情感豐沛的視野截然不同。這便是一位原始主義（Primitivism）畫家對於傳統油畫精緻、慣於討好觀者的一個回應，他跨越過傳統，遙遙回望早在傳統以前的、純粹而不帶偏見的物像描繪，這樣的繪畫理念可以在文藝復興前的義大利畫家作品中找到脈絡。

　　另一個相當不同之處，可以在尼柯遜的〈1916-9（紅色項鍊）〉中看到。這件作品的創作時間大約是在1916至1919年左右，畫面中窗簾前方的桌子擺了一個樸素的水壺，前方披掛著一條飾有流蘇的披巾及長項鍊，整體以極為流暢的筆觸成形，因而在後來探討尼柯遜早期作品的文獻中，經常可以看到「光滑」、「維梅爾般」等形容他畫風的詞彙。而另一幅〈1919（陰影中的藍碗）〉則

圖見13頁

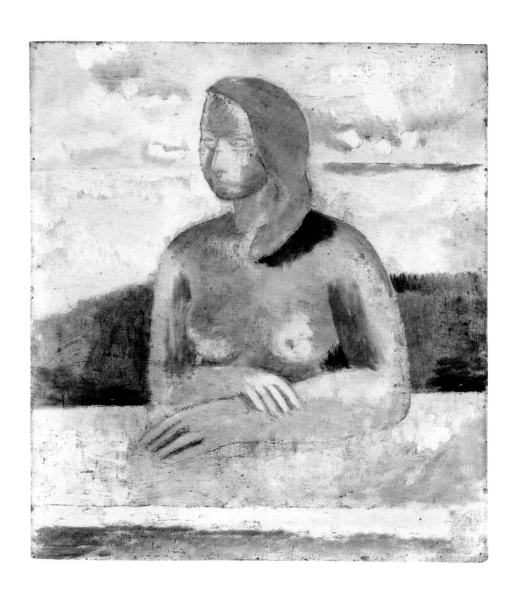

班·尼柯遜
**約1922（巴利亞利群
島）** 約1922
鉛筆、油彩畫布
59.6×54.6cm
劍橋大學凱爾特庭
院（Kettle's Yard）藏

是一則對橘色畫框與架上藍碗的優雅考究，置放藍碗的架子就在觀
者視線高度的正下方，因此我們幾乎能看到碗完整的側面，同時完
全看不見容器的內部；除了唯一一束筆直切過畫框下方與碗的部分
區塊、造成有趣光影的光線之外，畫面上幾乎沒有任何東西能讓我
們從這兩者以及兩者間的關聯分心。從這件作品中，可以看見尼柯
遜承襲父親在構圖上的靈巧狡獪，卻又同時比他的任何一幅畫作都
還來得簡約，因此，與其說尼柯遜這個階段的風格與父親相類，不
如說他的畫法更接近於惠斯勒（James McNeill Whistler）的作風。

相較之下，於卡斯塔尼奧拉住處完成的幾幅畫作，可以明顯看到尼柯遜以充滿童趣的直率處理畫面主題，如描繪秋景的〈1922（Casaguba）〉充滿豐富而樸實的色彩，並以美好風光做為扁平化房屋的背景。這些色彩是從哪裡來的？尼柯遜從雙親身上習得的是色調的細微變化、傾斜的結構與精巧的繪圖手法，將其轉化為義大利原始主義的形式表現；但在1922至1923年，他在色彩中發現色彩本身所能帶來的快樂——它們具有圖象的能量以及自有的愉悅性——而他認為是溫弗蕾德讓他認知到這一切的。早在一、兩年前，溫弗蕾德便運用直接、單純、略帶粗糙但有效率的筆法繪畫，尼柯遜隨後也跟著採用這種方式作畫；此外，他不可能不知道早先在倫敦舉辦的兩檔羅傑·弗萊（Roger Fry）的後印象派展覽，而高更、馬諦斯運用的大量色塊，無庸置疑亦對其產生一定影響。即便他錯過了倫敦後印象派的布魯姆斯伯里畫派（Bloomsbury Group），巴黎也會向他展現現代主義自寫實釋放、充滿詩意的強烈色彩。

1923年，尼柯遜至迪姆徹奇（Dymchurch）拜訪保羅·納什和他太太，並在那裡畫下一幅〈1923（迪姆徹奇）〉。畫作中尼柯

圖見14頁

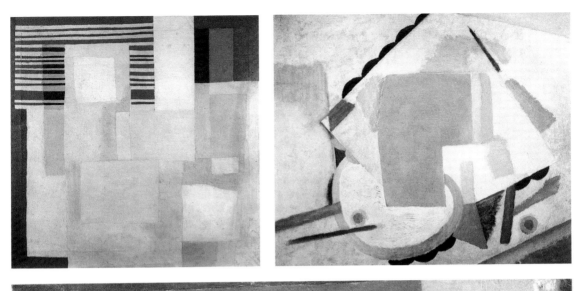
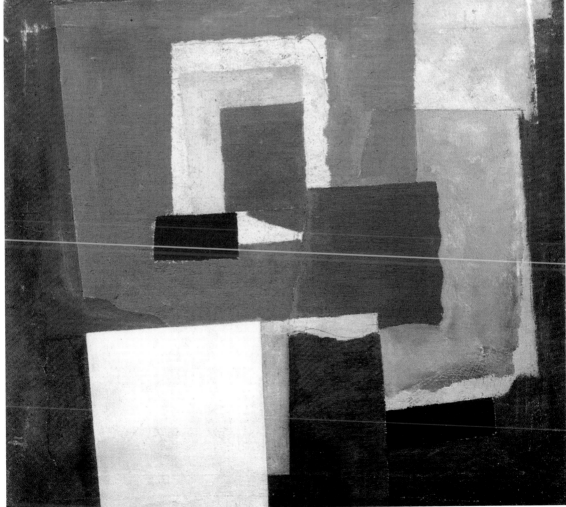

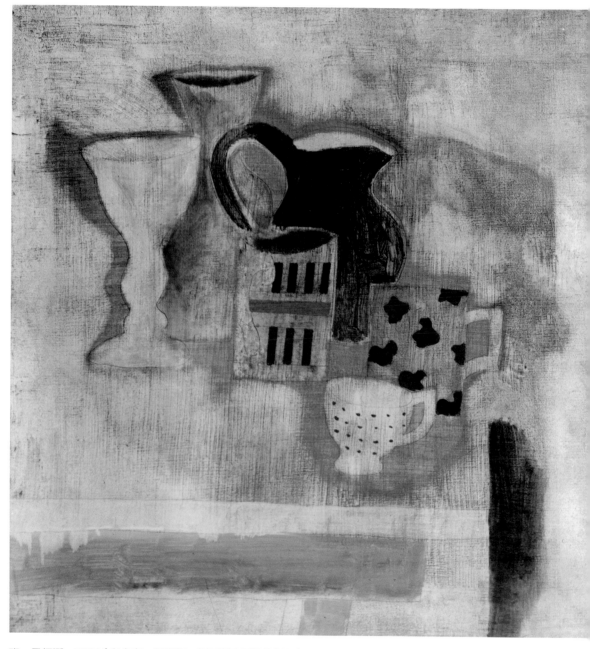

班・尼柯遜　**1925（有水壺、馬克杯、茶杯與高腳杯的靜物）**　1925　鉛筆、油彩畫布　60×60cm　私人藏

班・尼柯遜　**1925（朝東方望去的堤岸）**　1925　油彩畫布　54×74cm　私人藏（右頁上圖）
班・尼柯遜　**1924（高腳杯與兩個梨子）**　1924　鉛筆、油彩畫板　37×44.5cm　劍橋大學凱爾特庭院藏（右頁中圖）
班・尼柯遜　**約1926（蘋果）**　約1926　鉛筆、油彩畫布　43.9×67.5cm　劍橋大學凱爾特庭院藏（右頁下圖）

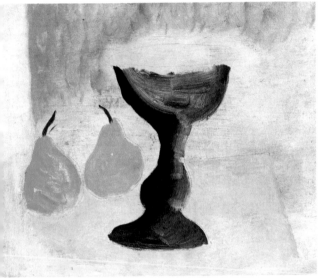

遜以戲劇化的眼光捕捉海堤與水濱風光，鋒利鮮明的輪廓搭配平淡而淺的用色，不著痕跡地暗示自身對於大海吞噬陸地的恐懼感。這是尼柯遜早期畫作中最為荒蕪、最少線條變化的一幅作品，也是對於自然景象有意識的一次重構；以此方面而言，它同時亦是尼柯遜早期最為抽象的一件畫作。海濱仍然是這幅畫的主要題材，然而對實景的指涉相對弱化，畫面上也少了對實際場景細節的描摹，它更像是尼柯遜受海景影響，繼而創造出的、屬於畫家自身的風景。隔年，尼柯遜亦創作出幾幅被他稱為抽象畫的作品，以目前尚留存的畫作來看，這些畫作依舊符合抽象畫的定義。細究起來，這批作品有著勃拉克（Georges Braque）立體主義的影子，他也是尼柯遜特別欣賞的藝術家；畢卡索運用的抽象綠色色塊也為尼柯遜帶來了啟示，整體則可以以綜合立體主義（Synthetic Cubism）論之。

　　1920年代晚期，尼柯遜的作品展現出對靜物畫描繪的對象，以及對坎伯蘭、康瓦爾（Cornwall）等地風景的高度關注；在這個階段，他的創作依舊在多元性上有諸多嘗試。例如〈約1926（蘋果）〉便呈現如塞尚般的風格，蘋果及其

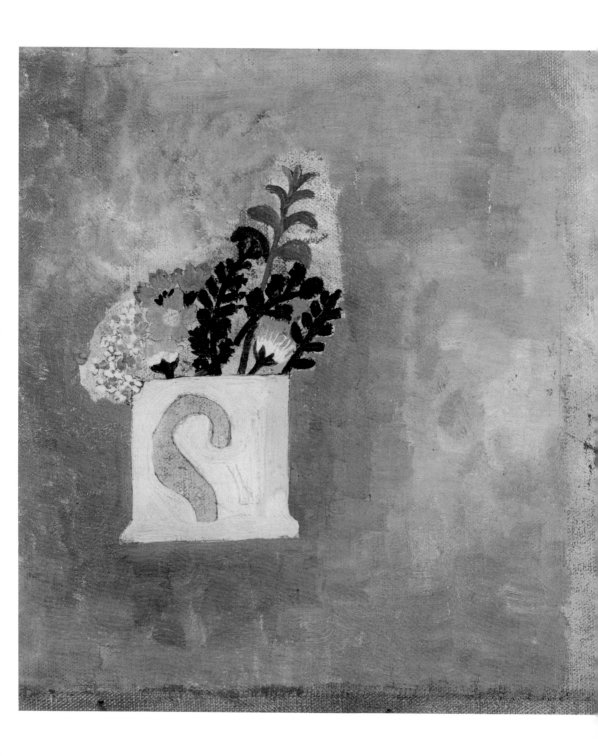

班‧尼柯遜　**1927（花）**　1927　鉛筆、油彩畫布　38×36.8cm　私人藏

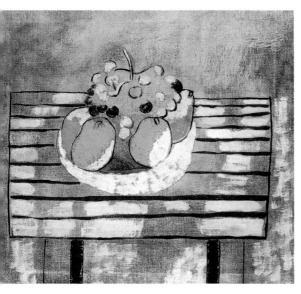

班·尼柯遜
1926（有水果的靜物—版本2） 1926
油彩畫布
55.2×61cm
英國文化協會藏
（上圖）

班·尼柯遜
1927（溫弗蕾德與傑克） 1927
油彩畫布
68×69cm　私人藏
（右圖）

他果物散亂地擺在一起，彼此之間卻仍保有關聯；畫布上的筆觸肯定了實物的存在，卻並未細膩完整地描繪出足以辨識水果種類的特徵，僅只簡單地勾勒其外形。不過尼柯遜在這件作品的用色上，對於色調變化相當講究，他有意營造出光線從後方映照到靜物上，再一路朝向觀者的效果，而利用色調微調經營出光線感的手法，正如同塞尚成熟之作中的表現。

大約是在同個時期，尼柯遜開始以花為題材進行創作，這是在溫弗蕾德的創作中常見的元素，然而於尼柯遜畢生的作品中卻相對少見。〈1927（花）〉是一件被巧妙安排的原始主義之作，白色的馬克杯定格在柔軟的灰色背景之中，以輪廓線突顯出杯子的把手，並將其扁平化，與馬克杯表面貼合在一起；畫家並未以明顯的技巧或算計呈現從中冒出的一束野花，而是以其純粹性吸引觀者的目光。尼柯遜進一步延伸畫布上幾乎成正方形的空間，讓畫面看起來更方也更大，同時在畫布右側留下垂直的米白色邊緣，下方則留有一道水平的棕色，保留油畫布原有的粗糙質地，以及釘子穿透過所遺留下來的孔洞。這樣激進的原始主義畫風，與尼柯遜夫婦在這段時間所開展的一段嶄新友誼有關。

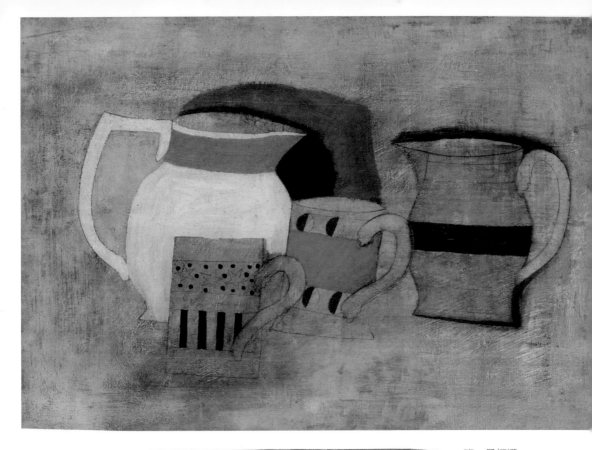

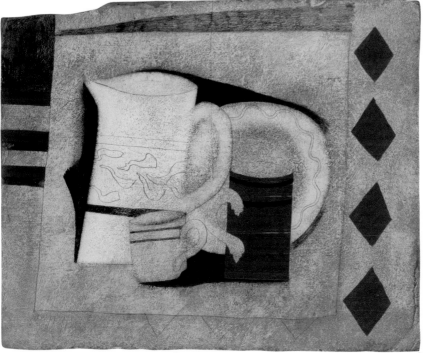

班・尼柯遜
**1929（有水壺和馬克杯
的靜物）**
1929　鉛筆、油彩畫布
38×56cm　私人藏
（上圖）

班・尼柯遜
1930（有水壺的靜物）
1930　鉛筆、油彩畫板
34.8×43.4cm
私人藏（下圖）

班・尼柯遜
1928（皮爾溪的月光）
1928
鉛筆、打底劑、油彩畫布
48.2×60.9cm
私人藏（右頁上圖）

班・尼柯遜
1928（皮爾溪）　1928
鉛筆、油彩畫布
48.2×60.9cm
私人藏（右頁下圖）

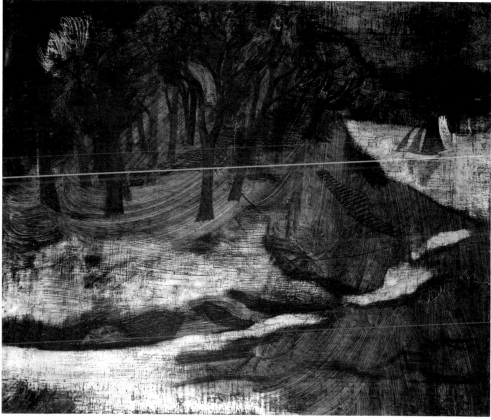

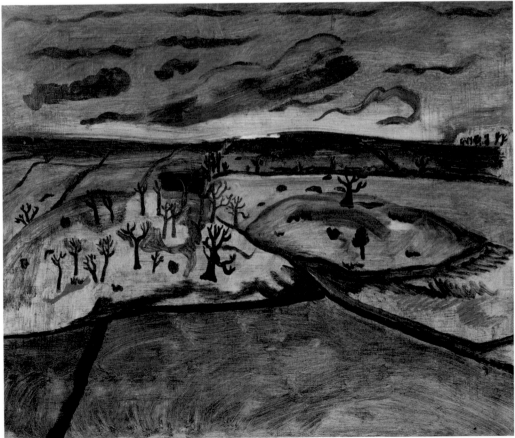

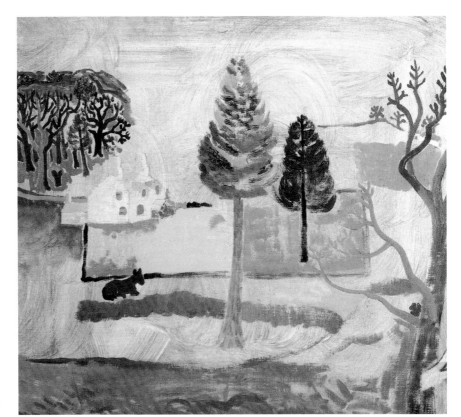

班‧尼柯遜
**1928（瓦頓森林農舍
no.1）**
1928　油彩畫布
56×61cm
愛丁堡蘇格蘭國立現代
美術館藏（上圖）

班‧尼柯遜
**約1930（克雷格夏天的
樺木）**
約1930　油彩畫布
51×61cm
私人藏（下圖）

班‧尼柯遜
**1928（聖艾芙思
Porthmeor海灘）**
1928　鉛筆、油彩畫布
90×120cm　私人藏
（左頁上圖）

班‧尼柯遜
1928（坎伯蘭山麓）
1928　油彩畫布
55.9×68.6cm
倫敦泰德美術館藏
（左頁下圖）

班·尼柯遜
1930（維朗德里）
1930　鉛筆、油彩畫板
33×45.7cm　私人藏

班·尼柯遜
**1928（有乾草堆的風
景）** 1928
鉛筆、油彩畫布
51.5×57cm　私人藏
（左頁上圖）

班·尼柯遜
**1930（克雷格冬天的樺
木）** 1930
油彩畫布　61×92cm
私人藏（左頁下圖）

　　尼柯遜與溫弗蕾德在1926年7月結識了畫家克里斯托弗·伍德（Christopher Wood，別名基特·伍德〔Kit Wood〕），並在初識的第一眼即對他產生好感。當時尼柯遜是倫敦藝術家組織「七五畫會」（Seven and Five Society，成立於1919年）的主席，由藝術家艾文·希欽斯（Ivon Hitchens）於1924年帶領他入會，溫弗蕾德亦在隔年加入該組織。擔任主席期間，尼柯遜有意將畫會改造為更具前衛性的組織，並舉薦伍德加入。1928年8至10月，他們三人一同在康瓦爾描繪風景畫，經常形影不離，即使尼柯遜夫婦前往他處造訪友人，伍德也會獨自待在他們附近。

　　這三位活躍的藝術家為彼此帶來的影響非常複雜，難以一概而論，而他們作品的創作年分標示不清，也讓後世更難分析這段關係如何牽引他們自身的創作。不過，大致上仍可以粗略地

班・尼柯遜
1930（聖誕節的夜晚）
1930　鉛筆、油彩畫布
65×95cm
劍橋大學凱爾特庭院藏

班・尼柯遜
1930（克雷格山丘）
1930　油彩畫布
C. S.雷迪赫藏
（左頁上圖）

班・尼柯遜
1929（Feock）
1929　鉛筆、油彩畫布
52.4×64.4cm
私人藏（左頁下圖）

說，溫弗蕾德的創作風格一向篤定明確，善於運用明亮的色彩與率性、自然而然的筆觸作畫，創造畫面中的光與生命力；她的風景畫因而簡明扼要，以陸地或天空等形式展現充足的空間感，捨棄透視法或將描繪事物等比例縮小的畫法。而伍德則為他們帶來巴黎最新的藝文資訊，以及時下風行的畫派與技法。在這段友誼發展的初期，他的風景畫偏向傳統的描述性，只淡淡上了一層顏色，對於色調變化的重視更甚於色彩之間的關係；1928年之後，其畫面對細節的著墨較以往來得更少，透過對描繪事物的篩選與簡化的過程，其筆下的風景亦更具創造性。至於尼柯遜為伍德帶來的影響則是至關重要的——伍德經常告訴溫弗蕾德，如果尼柯遜看到了他的新作，可能會建議他再保留多一點畫面，這是尼柯遜向來秉持的繪畫理念。

1930年代：與同時代藝術家交往到白色浮雕

　　尼柯遜與芭芭拉・黑普瓦絲（Barbara Hepworth）同在1930年第一次看見彼此的作品。黑普瓦絲在尼柯遜於倫敦勒菲維爾畫廊（Lefevre Gallery）的展覽中看到他的畫作，而同年10月，尼柯遜在黑普瓦絲與其雕塑家丈夫約翰・史凱平（John Skeaping）共同展出的場合中欣賞到她的作品。也許後來兩人便在類似的情況下相互認識，於是隔年夏天，當黑普瓦絲在黑斯堡租下一間農舍，邀請一大夥人共同前來打工度假時，尼柯遜夫婦也在她的邀請名單之中。然而，當時已有身孕的溫弗蕾德，須同時照顧一個孩子及另一個襁褓中的嬰兒，完全走不開，這趟旅程遂由尼柯遜獨自前往。黑普瓦絲的丈夫史凱平在所有人到齊一週後才現身，卻又因為感到格格不入，三天後便又回到倫敦，重返情人身邊。

　　相較起來，溫弗蕾德與黑普瓦絲是相當不同的。前者堅強而帶有母性，雖然家中有穩固的經濟支持，卻也甘於過著清貧從簡的生活；她對自己的創作有著自信，也具有較為超凡脫俗的人生觀。而後者雖然同樣堅強，性格上卻顯得較女孩子氣，苗條的身

<div style="text-align: right">

班・尼柯遜
1932（體態）
1932　油彩畫布
黑普瓦絲藏

</div>

形像是從拉斐爾前派畫作裡走出來的人物，卻又懷藏著野心。她和尼柯遜在家中同樣排行老大，雖然她總強調成長過程中家庭環境的過分節儉，但這同時也確保了她安全無虞的生活。據黑普瓦絲形容，於韋克菲爾德擔任水木工程師的父親個性溫柔、仁慈且聰明，而這位慈父亦相當支持她朝自己的天賦發展。

尼柯遜比黑普瓦絲大九歲，外表上與她父親有著驚人的相似度，也因此與她有許多相類之處，例如纖細的身形與隆起的前額。相較於史凱平，尼柯遜對於藝術理論或實踐都較願意嘗試新的可能性，並敏銳地覺知到現代主義發展的趨勢，即使他還不能在現代主義中找到屬於自己的位置；此外，史凱平在自傳中從未提及羅丹、布朗庫西、畢卡索或巴黎，尼柯遜卻對巴黎這個藝術重鎮非常熟悉，並清楚意識到現代藝術的必要性。

1931年下半年，尼柯遜搬進黑普瓦絲的住處，和她一起在漢普斯特德居住、工作。隔年春天，他們一同前往巴黎，並在那裡認識了阿爾普（Jean Arp）及布朗庫西。隨後他們南下至亞維儂及附近的聖雷米度過復活節，回程順道拜訪當時人在吉索爾的畢卡索。同年夏天他們再次造訪法國，先短暫停留迪耶普（Dieppe），之後再到巴黎拜訪柯爾達、米羅和傑克梅第。

班‧尼柯遜
1932（每一天） 1932
鉛筆、油彩畫布裱於木板
37.5×46cm
倫敦泰德美術館藏

1933年1月，尼柯遜獨自前往巴黎探訪勃拉克，一見面即對他很有好感。他在寫給黑普瓦絲的信中提及：「他是個可愛的人，是那種人們一見就喜歡的簡單而重要的人，有著美麗的想法。」那年4月和9月，尼柯遜與黑普瓦絲再度與勃拉克碰面，他成為了他們兩人親近且具有分量的朋友。無法見面時，尼柯遜與勃拉克便互相通信，這樣的關係一直維續到1950年代左右。

　　有些尼柯遜完成於1933年的作品，在技法與風格上與勃拉克個人的後立體主義之作頗為類似，但這份影響並不包括尼柯遜在藝術上戲劇化的轉變，他在之前便已透過自己的方式接觸立體主義的各種面向，吸收並轉化為自身獨特的靜物畫畫風。若要說與勃拉克的接觸在實際上為尼柯遜帶來的最大影響，應是他在1933年的畫作中所樂於運用的拼貼技法。

班‧尼柯遜
1932（側臉─威尼斯紅） 1932
鉛筆、油彩畫布
127×91.4cm　私人藏
（左頁圖）

　　1934年，尼柯遜首次造訪蒙德利安的工作室，並在隔年又到訪一次。蒙德利安的年紀與尼柯遜的父親相仿，不過這一點不見得會對尼柯遜造成什麼衝擊，何況當時的蒙德利安剃除了年輕式

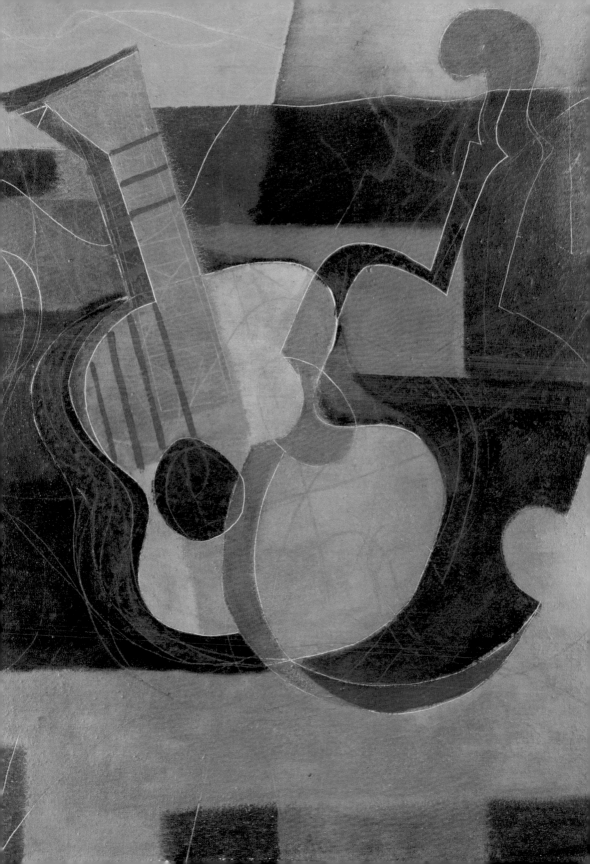

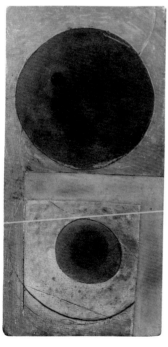

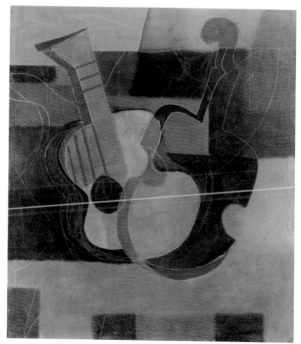

班‧尼柯遜　**1932（致穿靴子的貓）**　1932　鉛筆、油彩畫布　92.5×122cm
曼徹斯特市立美術館藏（上圖）
班‧尼柯遜　**1933年12月（首件完成的浮雕）**　1933　油彩、雕刻木板　54.5×25.4cm
私人藏（左下圖）
班‧尼柯遜　**1932-3（樂器）**　1932-1933　油彩畫板　104×90cm
劍橋大學凱爾特庭院藏（右下圖，左頁圖為局部）

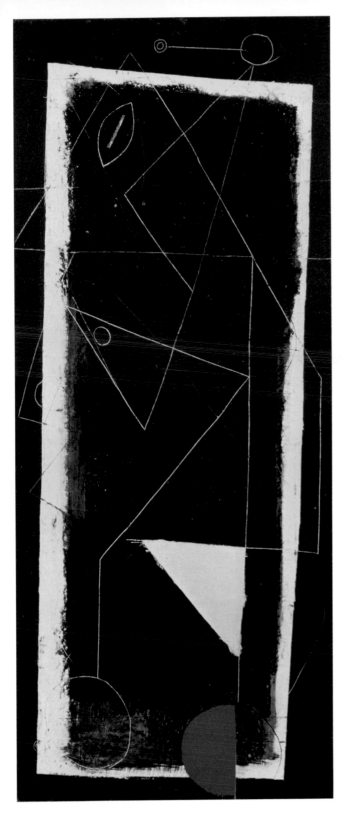

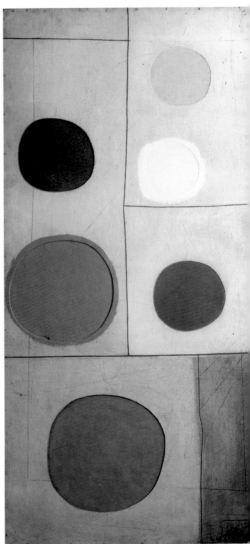

班‧尼柯遜
1933（六個圓）
1933
油彩、雕刻木板
114.5×56cm
私人藏（上圖）

班‧尼柯遜
1933（繪畫─朱槿）
1933
油彩畫布木版
131.6×55.3cm
日本大原美術館藏（左圖）

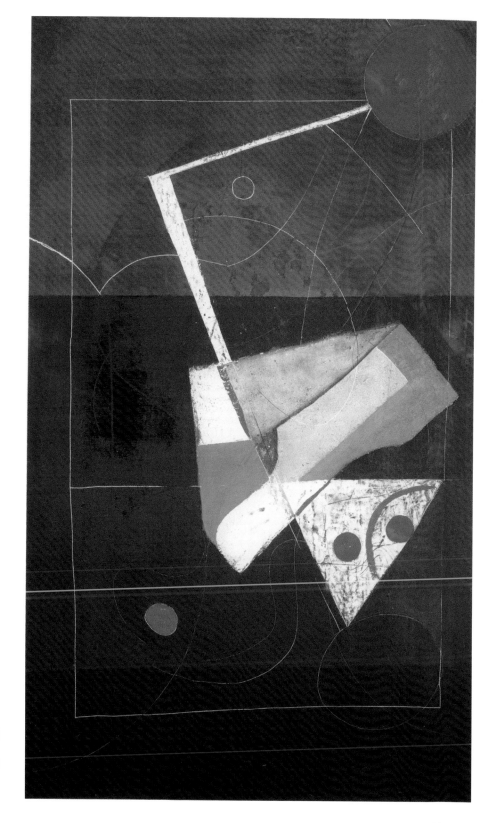

班・尼柯遜
**1933（牛奶與黑
巧克力）** 1933
打底劑、油彩畫板
135×82cm
私人藏

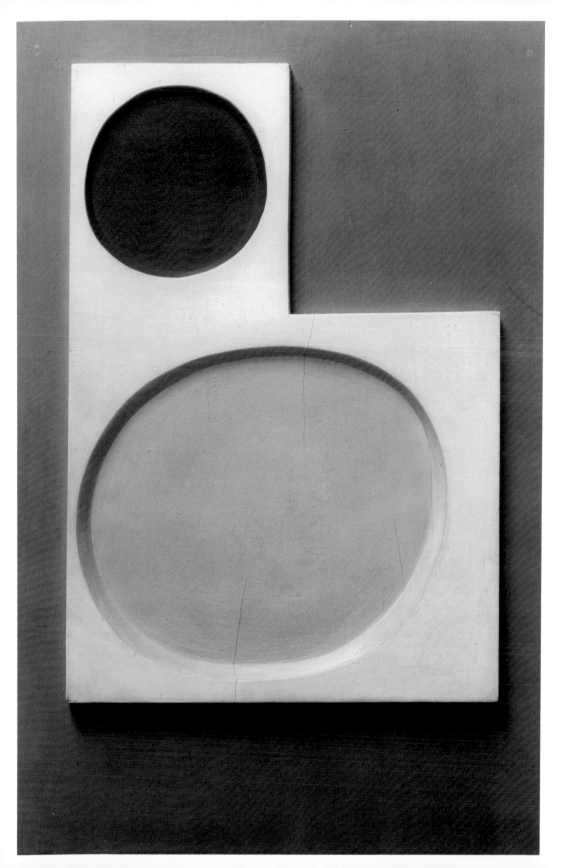

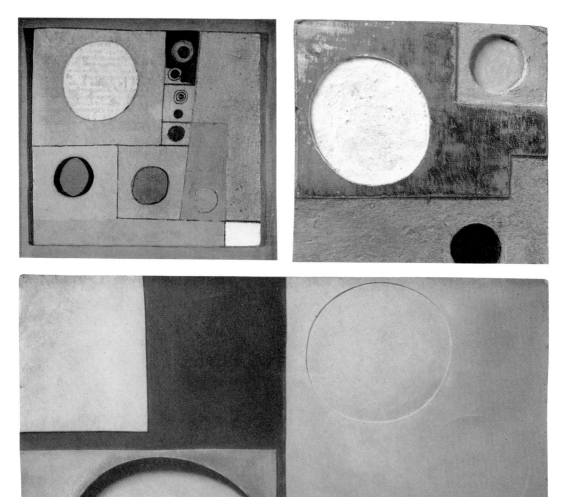

班・尼柯遜 **1934（上色的浮雕）** 1934 鉛筆、油彩、雕刻木板 15.5×16.5cm 私人藏（左上圖）
班・尼柯遜 **1934（浮雕）** 1934 油彩、雕刻木板 10×10cm 劍橋大學凱爾特庭院藏（右上圖）
班・尼柯遜 **1934（四個圓形浮雕）** 1934 油彩木版（下圖）

班・尼柯遜 **1933（彩色的浮雕）** 1933 油彩、雕刻木板 44×29cm 私人藏（左頁圖）

樣的浪漫鬍子、身穿整齊的西裝，看起來一點都不老。比較有可
能發生的是，尼柯遜也許會細想父親與蒙德利安之間的差異，無
論是做為一個男人，或是做為一位藝術家：他的父親外向、溫文
儒雅，迷人且有著趣味性，常常為朋友──尤其是女性友人──
所需，而蒙德利安幾乎是個隱士，雖然待人友善但深思熟慮，在
生活和創作上也總是依循固守的原則；父親機智而敏銳地運用承
繼而來的繪畫手法，也能藉由對社會供應所需的肖像畫而獲得成
功，蒙德利安則是推動激進、嶄新藝術流派的先驅，並深信此舉
將會為人類打造更為明智穩健的世界。尼柯遜必定深入思考過蒙
德利安的藝術與其思維，即使以倫敦的前衛藝術作品與之相比，
蒙德利安的畫作依然顯得如此陌生而新奇，如此極端，卻又以其
冷調撫慰人心。

　　對蒙德利安作品的熟悉，加上數次至其工作室探訪的經驗，
勢必消解了尼柯遜對於藝術是否能夠既抽象又具有影響力的懷疑
──若他曾有過懷疑的話。尼柯遜在這段期間創作出最早的幾件
白色浮雕，畫面上僅只運用矩形與圓形兩種圖象，顏色則是清一

班‧尼柯遜
**1933（西班牙報紙布拼
貼畫）** 1933
油彩、紙布拼貼畫
赫伯特‧里德藏

班‧尼柯遜
1934（浮雕） 1934
油彩、雕刻木板
71.8×96.5cm
倫敦泰德美術館藏
（右頁上圖）

班‧尼柯遜
1938（白色浮雕）
1938　油彩、雕刻木板
私人藏（右頁下圖）

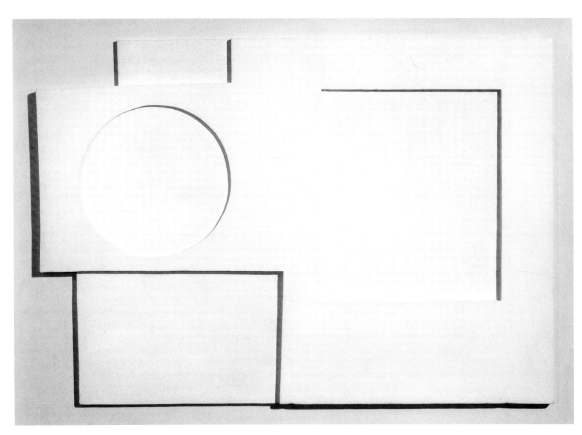

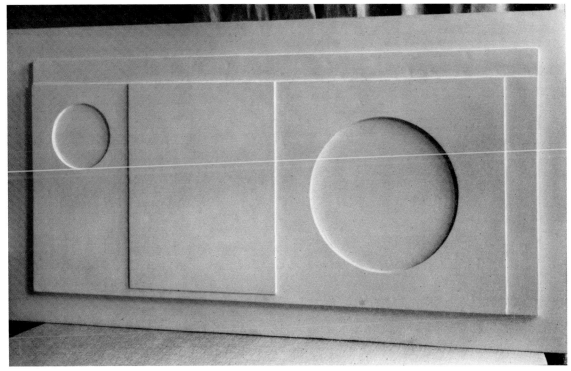

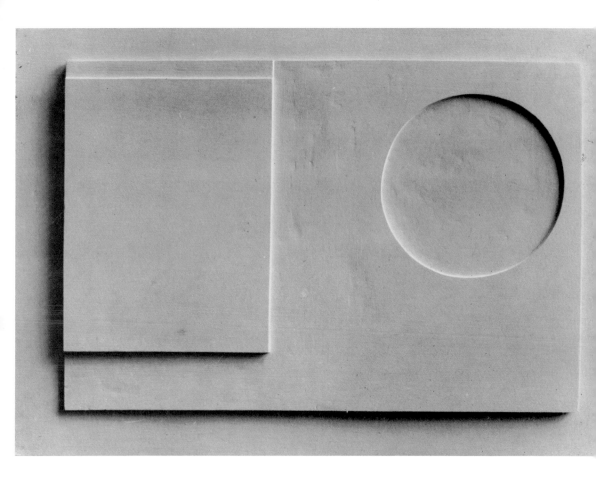

班·尼柯遜
1935（白色浮雕）
1935 油彩、雕刻木板
私人藏

色的白，這樣的純粹性是相當具迷惑力的。在藝術領域中，限制本身能夠成為一種雄辯的手段，而這些作品既缺乏色彩與色調變化，形式上亦極盡簡化之能事，反倒讓作品本身充滿了神祕。尼柯遜這樣的做法絕非巧合，當時阿爾普的創作亦包括幾件浮雕，他將成形的一片片木塊鑲嵌在加框的木板上，並漆上白色色料，有時整件作品都是白的。尼柯遜也或多或少受到馬列維奇（Kazimir Severinovich Malevich）的影響，雖然可能並未實際接觸過原作，然而馬列維奇為再現作品所畫的插圖，以及兩張以漆成白色的木材所製作的至上主義建築雕塑照片，很有可能引起了尼柯遜的興趣。

　　白色是光的顏色，而在這之前，光便已成為尼柯遜——受溫

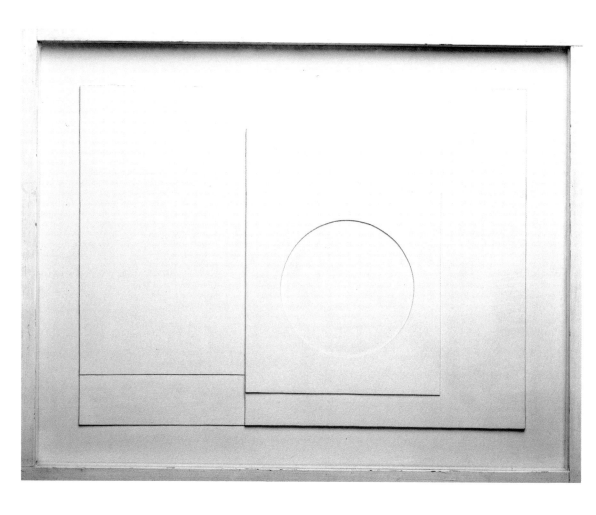

班·尼柯遜
1936（白色浮雕）
1936
鉛筆、油彩、雕刻木板
54.5×70.5cm
私人藏

弗蕾德影響——藝術上追求的目標：白色即是靈性的色彩。對馬列維奇來說，白色象徵著無限與原初，光是上帝最初、最基本的創造，而能夠涵括所有色彩（包括黑色）的白，即是所有顏料的總和。黑普瓦絲也在1934年開始頻繁使用白色雪花石膏和白色大理石進行雕塑，並以幾何圖形為主。尼柯遜的父親亦曾於白色尚不流行的時代運用白色色調，描繪尼柯遜年幼時全家人所居住的房子。

　　1935年之前，尼柯遜嘗試使用工具，讓構圖變得更為精確，不過僅運用基本的尺及圓規。泰德美術館所收藏的〈1935（白色浮雕）〉同時展現了工具帶來的精準與舊式手繪的溫潤手感，它也是截至當時為止尼柯遜所作的最大件浮雕作品。其複雜程度從

圖見48頁

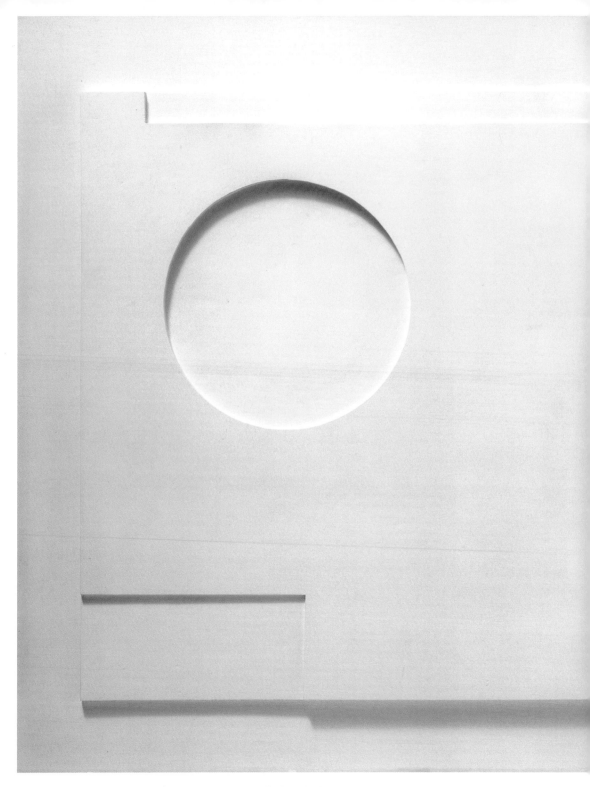

班‧尼柯遜　**1935（白色浮雕）**　1935　油彩、雕刻桃花心木材　98.9×164.9cm　倫敦泰德美術館藏

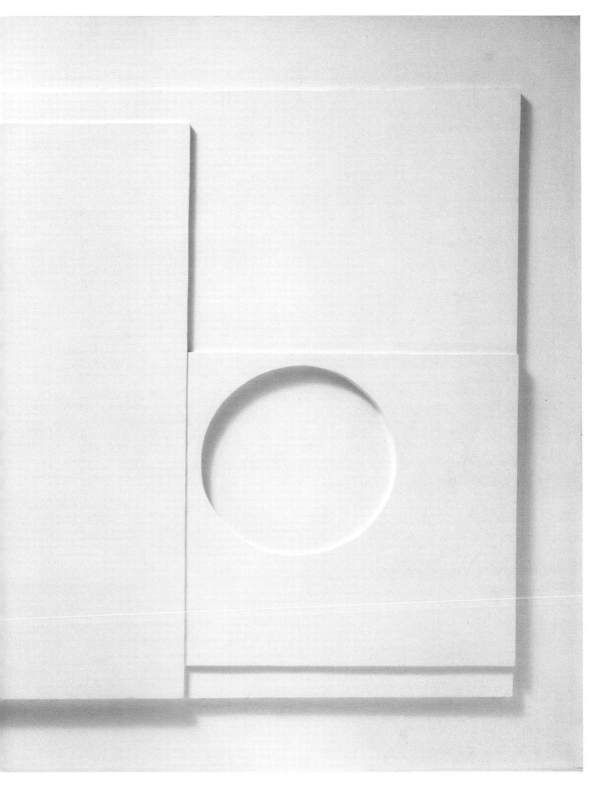

芭芭拉·黑普瓦絲
紀念石碑 1936
石材 高182.7cm
於二戰中遭到破壞，現
已不存。（左圖）

班·尼柯遜
約1936（雕塑）
約1936 上漆木材
228×305×241cm
倫敦泰德美術館藏
（右圖）

班·尼柯遜
1936（白色浮雕）
1936 油彩、雕刻木板
178×73.5cm
倫敦金貝爾斐斯畫廊藏
（左頁圖）

畫面上建立的無數個不確定性，即可窺知一二：兩個凹陷的圓尺寸相近，而依據投入圓內的陰影，可以推測兩者深度相仿；左側挖空的圓呈現的應是浮雕的底部平面，也就是構圖左下和右下兩個角落所裸裎的部分，然而如此推敲的同時，不免令人浮現另外的揣想：我們怎麼能確定可見範圍內的雕塑，都是在同一個平面上？右側的圓可能鑿得比左側的圓更深，成為深度介於左側圓與底部的另外一個層面。此外，浮雕本身果斷的長矩形讓人產生往水平兩端延伸的感覺，然而對部分人而言，右側刻有較小的圓的木板，看起來也像是從左側較厚的木板上滑下來的。

　　另一件高度達178公分的〈1936（白色浮雕）〉則是其最具力量性的白色浮雕作品之一。他在1934年製作了一件垂直的白色浮雕，作品名稱和同年他與黑普瓦絲所生的三胞胎有關。這件浮雕則相對高大，幾乎是一個成人的高度，也顯然是一件很複雜的作品。猶如一個紀念石碑，為呼應與地面相接的位置，它的底部強健得多；浮雕的上半部有一個做為基底的長方形，只有在右邊及

頂部的邊緣能夠看到，在它上方凸出一塊垂直的
矩形，成為這件浮雕最主要的特徵——這個長方
形上頭有一個挖空的圓形，可能呈現了底部那一
塊矩形，這樣的結構在尼柯遜的浮雕作品中是非
常令人熟悉的。然而這件作品最令人訝異，幾乎
使人懷疑自己雙眼的，則是作品頂部與底部的線
條都不是水平線。進一步說，它們甚至也不是直
線，致使這些線條所停留的平面產生了凹陷的錯
覺。截至目前為止，肉眼能辨識出上半部的平面
確實是陷落的，但再仔細一看，會發現整件浮雕
根本不是長方形，垂直的兩個邊其實是傾斜的，
各自慢慢向內縮窄，形成一個非典型的紀念碑。

在創作白色浮雕的階段裡，尼柯遜並未停止
繪畫，更從未停止對這個世界的描摹——他從來
不曾放棄過平面作品的創作。或許他宣稱自己是
個構成主義者（Constructivist）的舉措，讓人解
讀為其對繪畫的拒絕，然而他曾在題為《語錄》
一文中完整述及其對於繪畫的理念，全文如下：

1. 我們必須理解，一個好的概念正是因為得
以被全面地運用，它才會是好的概念；而一個無
法解決自身難題的概念，便無法被全面運用，倘
若有任何外來因素介入，它便無法暢通無阻。寫
實主義正是在尋覓真實的過程中為人所棄，抽象
藝術中的「客觀原則」（principle objective）才
是確切的真實。

2. 一幅與眾不同的畫作或一件與眾不同的雕
塑，本身即是特別的體驗，正如同走過田野或越
過山巔的特殊經歷，唯有畫作成為創作者的實際

班・尼柯遜　**1938（白色浮雕）**　1938
鉛筆、油彩、雕刻木板　106×110cm
荷蘭奧杜羅庫勒—穆勒美術館藏

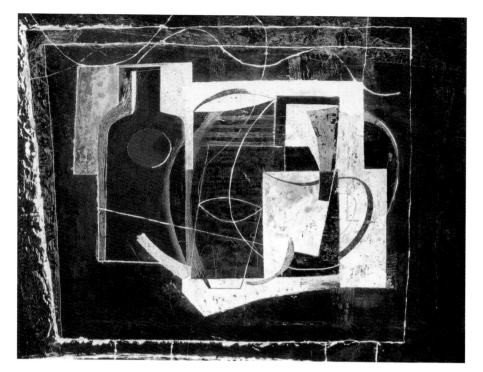

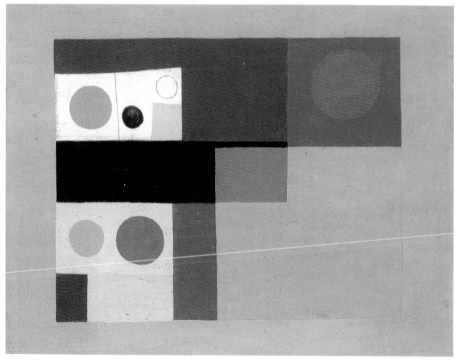

班·尼柯遜　**1933-5（有瓶子和馬克杯的靜物）**　1933　打底劑、油彩畫板　49.5×59.5cm　私人藏（上圖）
班·尼柯遜　**1934（給貝多芬《第七交響曲》芭蕾舞的行動帷幕）**　1934　鉛筆、油彩畫板　25×28.5cm
私人藏（下圖）
班·尼柯遜　**1938（白色浮雕─版本1）**　1938　油彩、雕刻木板　120.5×183cm
華盛頓赫希宏博物館、史密森尼學會雕塑花園藏（左頁上圖）
班·尼柯遜　**1932-40（靜物）**　1932-1940　鉛筆、油彩畫布　54×67cm　斯特羅姆內斯皮爾藝術中心藏
（左頁下圖）

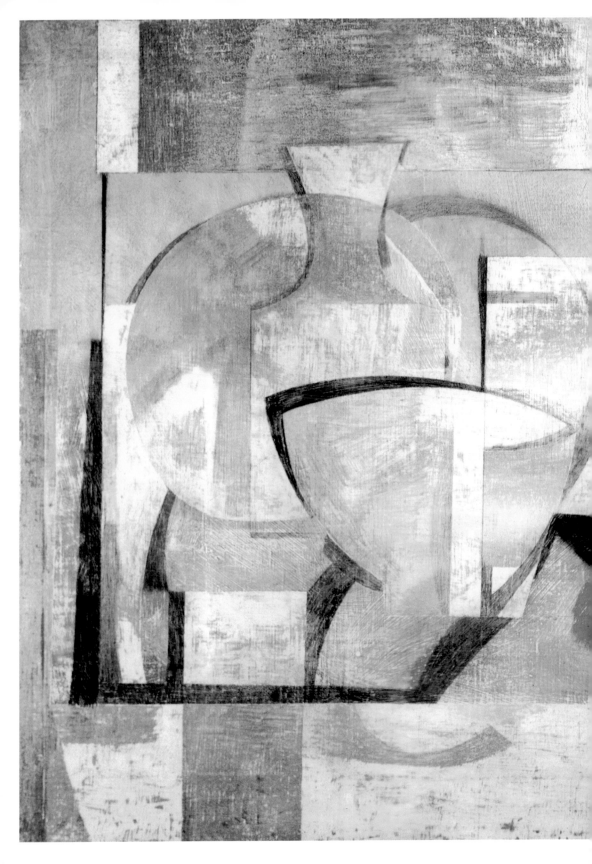

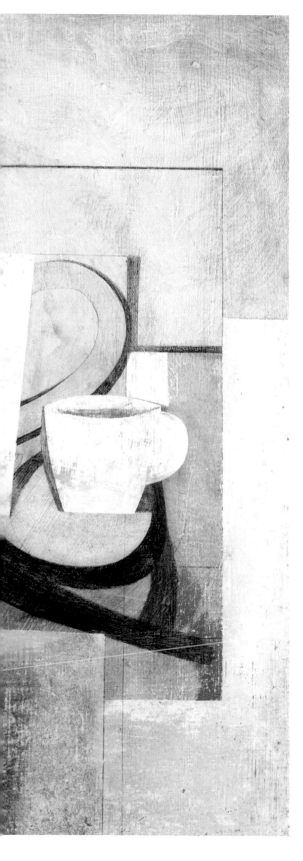

經驗，在某種程度上意義深遠，且憑藉創作者生活的能力而或多或少具有廣泛的適用性，畫作才得以成為他人生活的一部分，並在世界的結構裡、在每日的生活之中，佔有一席之地。

3. 繪畫與宗教經驗是同一件事。它們都是關於正確觀念的恆常動態的問題。

4. 你不能詢問一個冒險家，他所要初次探索的國家將是什麼樣子；探索他現階段行動的生命力，遠比預期確切的未來發展還要來得有趣。具有動態的當下本身即含括它自身的未來，以及兩件無可辯駁的事：現下具建設性的行動就是生命的動能，而生命會再創造生命。

尼柯遜的評論一針見血。他在此處所指的真實並非現實世界具體可指涉的物像，而是一種非物質的存在。透過寥寥數語，他引導我們至對話的另一個層次，提及藝術的口吻，正好比一位牧師談到神的恩典一般。

在這段時期，尼柯遜所創作的靜物畫正如同他的白色浮雕，帶有簡樸與精準的特質，在某些例子中可以看到他利用尺和圓規畫下嚴謹的鉛筆線條，取代他在浮雕中呈現的雕塑邊緣。作品〈1931-6（靜物—希臘風景）〉中柔和的色彩和調性，與尖銳的物件輪廓，

班·尼柯遜　**1931-6（靜物—希臘風景）**
1931-1936　鉛筆、油彩畫布　67.9×76.1cm
英國文化協會藏

班‧尼柯遜 **1935（繪畫）** 1935 油彩畫布 101.6×105.4cm 私人藏

班・尼柯遜　**1936（水粉畫）**　1936　水粉紙板　38.1×50.2cm　倫敦維多利亞與阿伯特博物館藏

班·尼柯遜 **1937（繪畫）** 1937 油彩畫布 50.6×63.5cm 愛丁堡蘇格蘭國立現代美術館藏

班‧尼柯遜　**1937（繪畫）**　1937　油彩畫布　79.5×91.5cm　倫敦柯朵學院畫廊（Courtauld Institute Galleries）藏

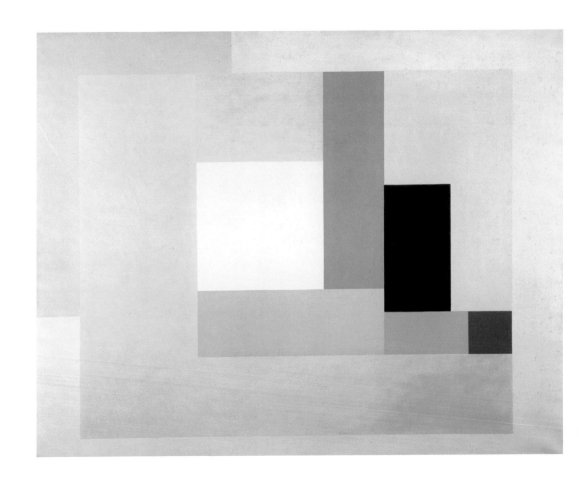

如畫面中矩形的桌子、桌腳，以及桌面上其他的直線呈現對比；而我們理解為陰影的黑色區塊與形狀為畫面帶來了立體效果，即便畫面整體仍以平面性為主。其他繪畫作品也採用了和浮雕一樣的抽象造形語彙，如〈1935（繪畫）〉幾乎沒有任何色彩，矩形的區域不是黑色便是白色，圓形與周遭邊緣則呈象牙白。另一件〈1937（繪畫）〉僅用長方形表現靜物，構圖上除了重疊的色塊之外全無空間的暗示，一切皆在一片蒼白的棕色上發生。在這件作品中，靜物本身以較為明亮的色彩呈現，包括黑色、白色，以及紅、黃、藍三原色；更精準地說，這些靜物是由正紅色、正黃色和三種皆非正藍色的相異的藍所組成，這些顏色構成了一個群組，清楚地呈現在桌面之上，而這個桌面又倚靠著另一個相對沉默的顏色，成為整體的背景。然而，實際上很難斷定，這幅畫作

班·尼柯遜
1937年6月（繪畫）
1937　油彩畫布
159.5×201cm
倫敦泰德美術館藏
圖見58頁

圖見60頁

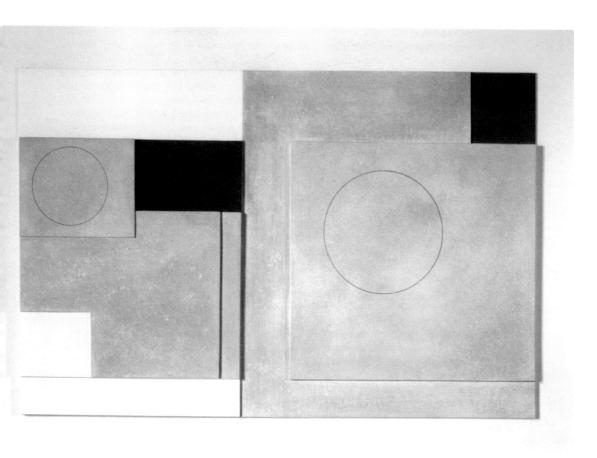

班·尼柯遜
1939（彩色浮雕─版本 1） 1939
鉛筆、油彩、雕刻木板
83×114.5×5cm
紐約現代美術館藏

究竟是一幅出於種種特質，而看起來像靜物畫的抽象畫，還是一幅將所有物件都以抽象手法表現，因而不脫再現本質的靜物畫。

1940年代：
與黑普瓦絲共度生活·結合靜物與風景

依法律上的婚姻效力而言，尼柯遜與溫弗蕾德的婚姻直到1938年9月28日才告終，而他與黑普瓦絲兩人也在同時依據契約，將名字更改為「黑普瓦絲─尼柯遜」，不過這個名字僅於非工作場合使用。同年11月17日，兩人在各自的父親陪同下，於漢普斯特德戶籍事務所正式登記。尼柯遜與溫弗蕾德兩人在此之後仍互相通信，充滿感情的信件中經常透露對彼此的關心，直到1981年

溫弗蕾德逝世為止；期間，他們偶爾也會相約見面。

1939年8月底，就在英國向德國宣戰前沒幾天，尼柯遜一家人驅車離開飽受炸彈威脅的倫敦，前往康瓦爾卡比斯灣（Carbis Bay）。阿德里安・斯托克斯（Adrian Stokes）邀請他們至他和瑪格麗特・梅利斯（Margaret Mellis）位在卡比斯灣的新居同住，當作渡假。然而，讓太多人共享一個不大的空間並非易事，同年聖誕節後，尼柯遜一家人便搬到附近居住，由斯托克斯支付房租，尼柯遜則供應畫作給他。1942年9月，尼柯遜家族搬到卡比斯灣更南邊的地方，住進一幢更大的屋子，讓每位家人都有更足夠的活動空間。

卡比斯灣位於英格蘭半島的最西邊，如果不直接走海路的話，它便是離歐洲大陸最遠的地方。沿著海灣往西北方向走，就會抵達聖艾芙思（St. Ives），這個小城鎮在19世紀晚期是藝術家們偏好的擇居之處，當地風情與海景自然地佔據了畫家們的心思。而儘管尼柯遜依舊以構成主義運動的領導者自居，從1940年代早期的作品中，仍可以看出尼柯遜的注意力逐漸自幾何圖形與抽象主義轉移至更廣泛的範疇，涉獵到表象再現的領域。聖艾芙思觸動他最深的便是它的光線，比英格蘭其他地方都來得更具地中海風情，同時又比義大利的光線還更變化多端，讓人感到格外歡快。

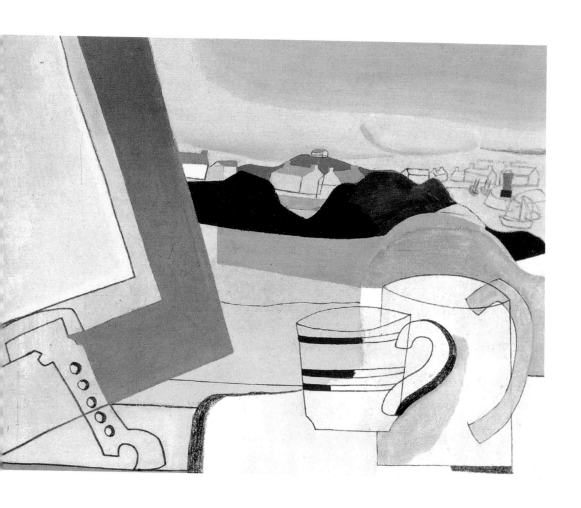

班‧尼柯遜
**1940（聖艾芙思，版本
2）** 1940
鉛筆、油彩畫板
38.4×46cm
華盛頓菲利普典藏館藏

　　無可避免地，他也描繪了幾幅當地風景，一如他過去在坎伯
蘭及瑞士所做的；另外，他也將靜物與風景結合在一起，雖然這
並不是創舉，早在溫弗蕾德1920年代的靜物畫中，她便經常以風
景做為畫面整體的背景，尼柯遜亦不時將這樣的融合運用在自己
的創作當中，不過此時，這種結合在尼柯遜手中已轉化為全新的
面貌，具有一種新的強度——他在風景畫上優先處理了他的浮雕
技法，直到他去世前，浮雕的意象都不斷以不同的形式出現在他
的作品之中。這個階段更具形象性的浮雕，其形式與張力在畫作
中與明顯抽象化、集中化的景色相結合，〈1940（聖艾芙思，版本
2）〉即是一例。畫面中的茶杯與馬克杯出現在前景右側，主要由
線條與陰影的條紋所構成，以筆觸粗率的重複矩形塑造出來的窗

班·尼柯遜　**1944-5（上色的浮雕）**　1944-1945　油彩、雕刻木板　72.3×73.6cm　斯特羅姆內斯皮爾藝術中心藏

班・尼柯遜　**1940-2（兩組構成）**　1940-1942　油彩畫布　91×91.7cm　南安普敦市立美術館藏

班・尼柯遜　**1940-3（兩組構成）**　1940-1943　油彩畫布　60.5×59cm　卡地夫威爾斯國立博物館藏

班・尼柯遜　**1943（七柱智慧）**　1943　鉛筆、水粉畫板　24×29.5cm　私人藏（右頁上圖）
班・尼柯遜　**1943（繪畫）**　1943　鉛筆、水粉畫板　34×41.5cm　英國文化協會藏（右頁下圖）

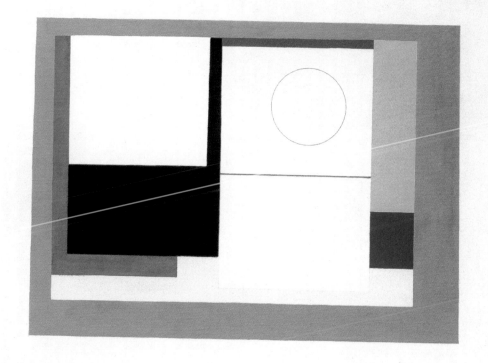

戶，以及金屬質地的窗戶風鉤，亦仿效這種扁平卻又具三維度的表現形式。戶外的咖啡色山丘因兩座山頭的距離，形狀顯得有些古怪，介於這個連綿山丘與後方綠色丘陵的，則是小而明亮、猶如郵票圖案一樣的聖艾芙思鎮。

　　尼柯遜在1940年代中期的作品有著徹底的多樣性，正與畫家本人正面且樂於嘗試的靈魂相符。在別的藝術家身上，頻繁的試驗帶來的多半是恐懼，害怕自己因此失去自信或者創作方向，

然而在尼柯遜身上，這樣的摸索卻象徵著回返，重回1920年代那個充滿開放性的自己。1930年代，他看起來像是一位已簽署加入某個運動的貢獻者，但即便是在那個時候，他的作品風格仍然相當多變——他從來就不是任何信念的教條主義者。

　　隨著戰爭結束的日子逼近，敵軍行動帶來的危險逐漸消退，尼柯遜的朋友們也漸漸活動起來，不時到聖艾芙思拜訪他們，其中包括著名的藝術史學者赫伯特・里德（Herbert Read）及藝術家瑪格麗特・嘉德納（Margaret Gardiner）。檢視尼柯遜1945年的作品，便能理解藝術家在戰爭結束之際令人驚豔的才華橫

班・尼柯遜
1950年11月3日（冬日靜物） 1950
鉛筆、油彩畫板
43.1×63.3cm
華盛頓菲利普典藏館藏
（上圖）

班・尼柯遜
1944（浮雕模型）
1944　鉛筆、紙、油彩、雕刻木材
20×20cm　私人藏
（下圖）

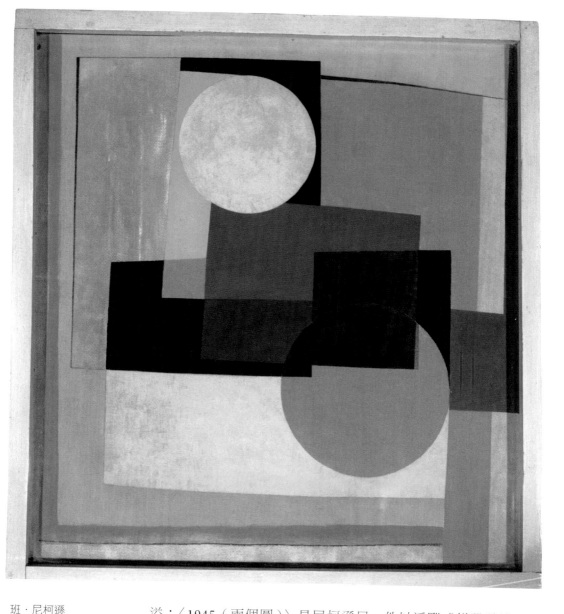

班・尼柯遜
1945（兩個圓）
1945　鉛筆、油彩畫布
48.5×46cm
斯特羅姆內斯皮爾藝術
中心藏

溢：〈1945（兩個圓）〉是尼柯遜另一件以浮雕式樣設計構圖的
作品，畫面中的物件雖然全都經過扁平化處理，畫家卻仍慎重其
事地描繪陰影；這幅畫作的色彩也很讓人驚喜，細緻地組合不同
色域的灰與白、黑色、兩種紅色、深藍、深綠，以及明亮尖銳的
黃，而經過刮擦、顯得有些透明的區塊則被安排在色彩飽和度相
當高的區塊旁邊；最讓人驚歎的則是整體的構圖，畫面中全無垂
直或水平線的排列，線條各自有其傾斜的方向，卻仍保持恰到好
處的平衡。

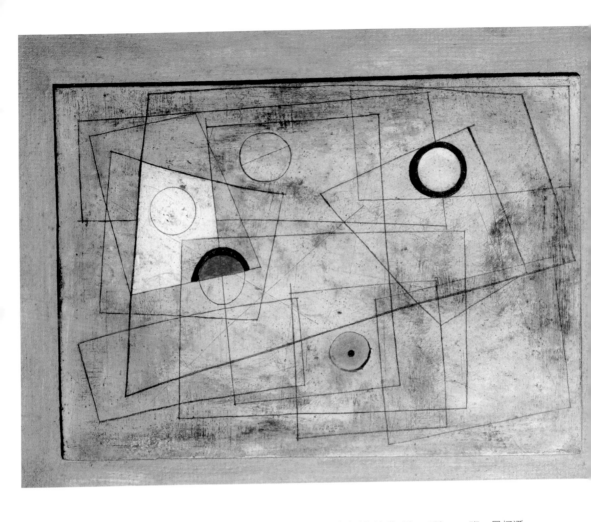

另一幅〈1945（鸚鵡的眼睛）〉是一件接近素描的作品，現成的紙板上僅有鉛筆線條與少數的色塊。副標題所提及的「眼睛」，指的是紙板上切割出來的圓，這隻眼睛有著自己專屬的顏色，中央還有一個象徵眼珠的黑色圓點。另一個圓在黑色光圈的襯托下看似向前凸出，而左側被切成兩半的圓令人聯想到〈1944（靜物與康瓦爾風景）〉中馬克杯上的圖樣。在米白色粗糙表面上四處劃過的線條形成數個形狀不一的四邊形，除了一處白色色塊之外，這些四邊形全是透明的，同時也顯得無拘無束——出於尼柯遜手繪的精準性，它們的邊大部分非常筆直，但也有少數以某種向前延伸的曲線在畫面上延展，這種線條特質在尼柯遜1960年代的浮雕作品中將會更為明顯。

班·尼柯遜
1945（鸚鵡的眼睛）
1945　鉛筆、油彩畫板
19×24cm　私人藏

班・尼柯遜
**1944（靜物與康瓦爾風
景）** 1944
鉛筆、油彩畫板
78.6×83.7cm
阿蒙克IBM公司藏

〈1945（玩牌）〉的尺寸和〈1945（鸚鵡的眼睛）〉差不多，
在這件作品中，鉛筆於物件輪廓上再次扮演重要的角色，陰影、
非陰影的黑色區塊、畫面上方的一條流線以及短促的水平線，都
使中央的靜物看起來像是置放於極富縱深的背景之中。撲克牌卡
上的設計讓尼柯遜有機會進入各式各樣的冒險，原先牌卡上傑克
手持的權杖被替換成理髮沙龍外的旋轉燈，紅色與淺藍色以螺旋

班·尼柯遜
1945（玩牌） 1945
鉛筆、水彩、油彩畫板
14×21cm 私人藏

狀交錯排列，同樣的色彩組合也被運用在中央茶杯的圖形上，佐以幾乎全白、以仿古米白為基底的杯體。紅色再次出現於傑克的帽子上，他尖銳的眼睛使他得以成為背後一片黑色背景的目擊者，也就是尼柯遜隨意畫在其頭部一旁的部分。

戰後，尼柯遜一家人仍然待在卡比斯灣。如果他們曾考慮過搬回倫敦（倫敦房地產的低廉價格很讓人心動，回到倫敦也有機會讓他們重獲英國藝壇的領導地位），那麼隨即浮現在他們心頭、戰後滿目瘡痍的景象也會令他們卻步。康瓦爾持續供予他們創作養分，而我們至今仍然無法論定，兩人在當時所呈現的藝術，在戰後的英國是否稱得上前衛。不過可以肯定的是，戰爭結束後的他們又能再次輕易旅行，訪客更頻繁地來到聖艾芙思，而無論為了何種場合，去倫敦或其他地方亦非難事。1944年，隸屬於里茲市立美術館的紐塞姆莊園（Temple Newsam House）舉辦了一場尼柯遜的回顧展。該檔展覽由後來擔任倫敦國立美術館館

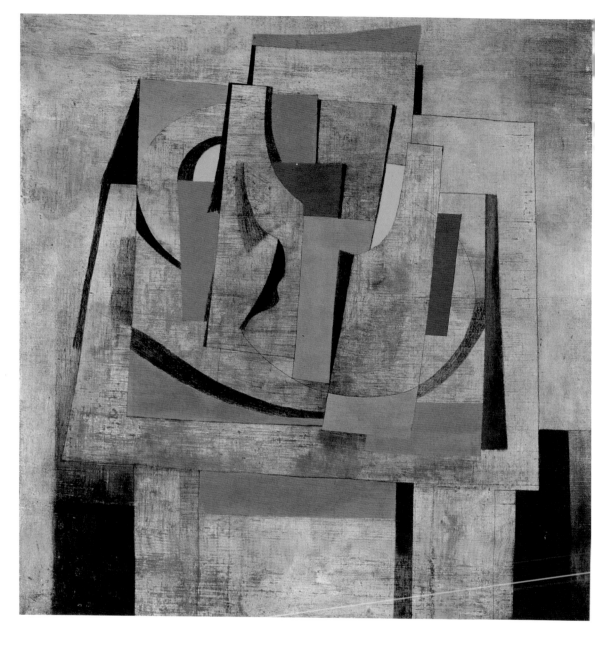

班・尼柯遜
1945（靜物） 1945
鉛筆、油彩畫布
71×70.4cm
水牛城歐布萊特─諾克
斯美術館（Albright-
Knox Art Gallery）藏

長的菲利浦・亨迪（Philip Hendy）一手策畫，是檔極為出色的展覽，可惜英國藝壇當時仍聚焦於曾為藝術圈帶來激盪的倫敦。

　　1948年，「Lund Humphries」出版尼柯遜的首本專刊《班・尼柯遜，油畫，浮雕，素描》，同年，「企鵝出版社」《現代畫家》叢書亦出版一本介紹班・尼柯遜的薄冊。尼柯遜對這兩本書抱持非常濃厚的興趣，無論是其中的文字或圖象皆然；書籍中挑

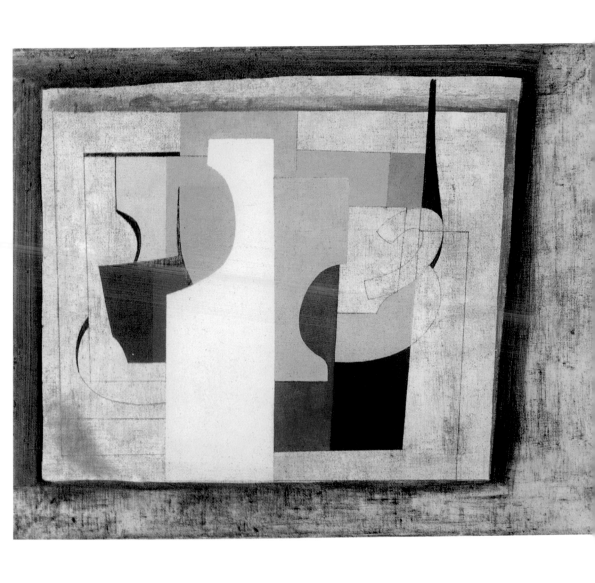

班‧尼柯遜　**1946（靜物）**　1946　鉛筆、油彩畫布　40.6×50.8cm　倫敦英格蘭藝術委員會藏

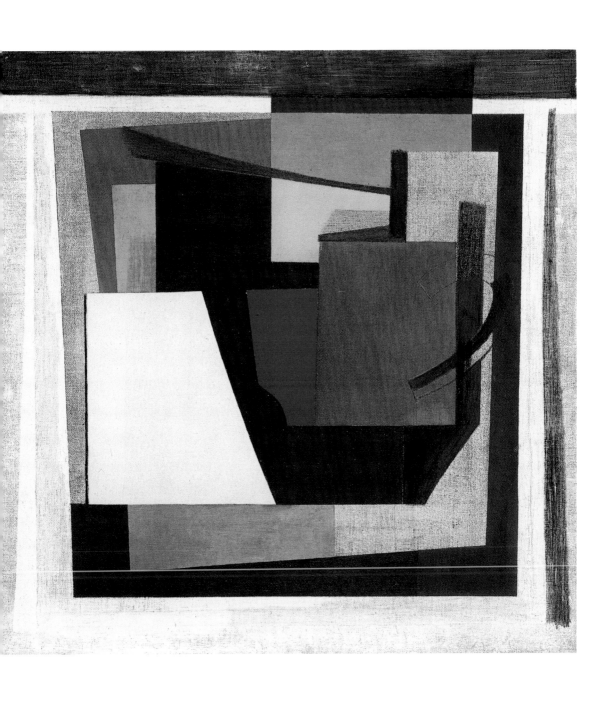

班‧尼柯遜　**1946（構圖，靜物）**　1946　鉛筆、油彩畫布　43.3×43.3cm　曼徹斯特市立美術館藏

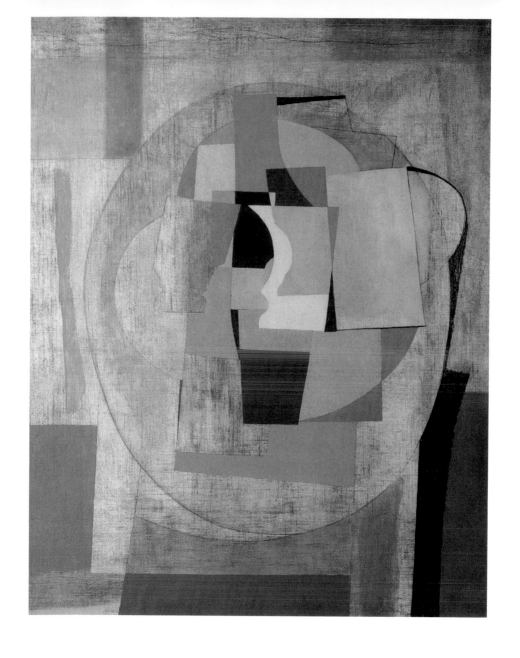

選了哪些作品再現給讀者，對尼柯遜而言無疑是至關重要的，
這些出版品會將他呈現給他認為並不友善的世界——因為當時的
英國藝壇仍由尤斯頓路畫派（Euston Road School）和新浪漫主
義（Neo-Romanticism）所主導。雖然此時尼柯遜已經超過五十
歲了，英國對他的作品依舊不太感興趣，然而聖艾芙思的藝術圈
正逐漸興盛起來，他和黑普瓦絲兩人在當地如魚得水，也飽受重

班‧尼柯遜
1947年7月22日（靜物
──奧德賽1） 1947
鉛筆、油彩畫布
69×56cm
英國文化協會藏

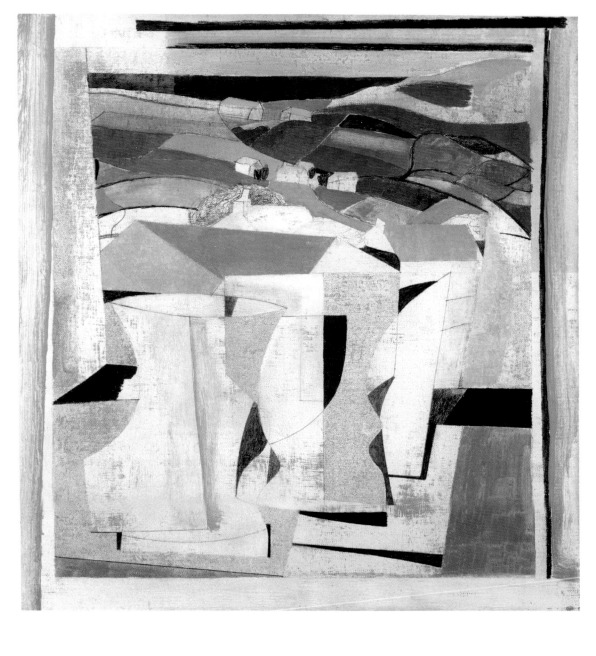

班·尼柯遜
1947年12月13日
（**Trendine 2**）
1947　鉛筆、油彩畫布
38.4×37.1cm
華盛頓菲利普典藏館藏

視，即便尼柯遜十分厭倦出於他人重視而必須表現出的客套——他認為該吸引人們注意力的是作品本身，而非作品的製作者。

　　尼柯遜對於「Lund Humphries」出版的專書內文尤其在意。赫伯特·里德為其所寫的引言雖不乏溫暖的支持性，文中所論及的內容卻相當廣泛，大多著墨於抽象藝術的探討，多過於對尼柯遜畫作的特徵與長處的介紹，無異於含蓄地暗示，尼柯遜作品的

重要性僅是次要，只不過是更優秀作品出現之前的鋪陳。尼柯遜意識到自己必須主動引導讀者理解他的作品，理解他創作的獨特之處，而非交由藝術史學者提供讀者指引，亦不能任由藝評人直接或間接地塑造時代英雄、貶抑他人。於「Lund Humphries」出版的書冊序言中，他以自己1941年所寫的《評抽象藝術》為基礎進行修改，並另起新段、標明日期。在增加的段落中，他簡潔有力地對自己的創作理念提出說明，指出「兼具音樂性與建築性的繪畫帶給他莫大的雀躍」，並進一步回應自身作品如何被歸類的問題：「具象或非具象，抽象成分的或多或少，對我而言根本不是重點。」他的文章便以這一句話作結，彷彿是對里德學術性引言的斷然否定。

創作上，靜物與風景的結合，直到現階段對於尼柯遜仍具有相當大的吸引力，

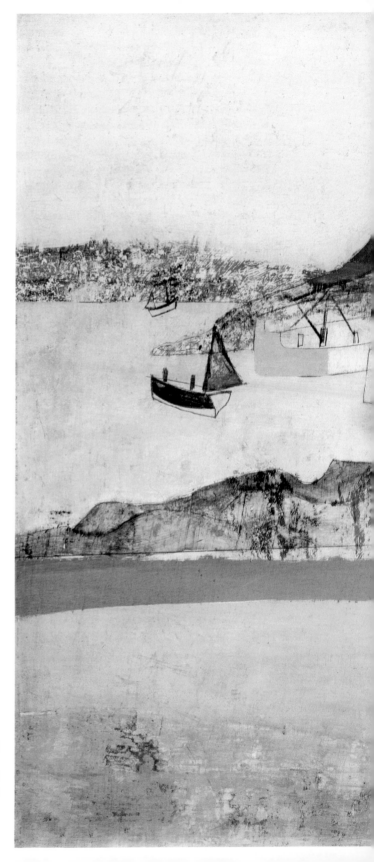

班・尼柯遜
1947年11月11日（毛斯爾）
1947　鉛筆、油彩畫布
46.5×58.5cm　英國文化協會藏

使他反覆在這個領域中進行嘗試與創新。由英國文化協會收藏
的〈1947年11月11日（毛斯爾）〉，以及菲利普典藏館（the Phillips
Collection）所藏的〈1947年12月13日（Trendine 2）〉，兩者在某些
方面有異曲同工之妙，然而在某些部分卻又大相逕庭。參考先前
提到的〈1940（聖艾芙思，版本2）〉，這三件作品的遠景皆以異於
前景靜物的風格呈現，背景以透明及不透明色塊、線條組構的建
築與船隻、曲線形編排與整齊的線狀結構所組成，和前景靜物相
比相當不同。在1940年的作品中，茶杯與馬克杯幾乎完全以線條
塑形，較小的茶杯並被安置於馬克杯前方，兩者杯緣的曲線暗示
觀者可以窺看到容器內部，然而他們卻以扁平化的形式被表現出
來。而菲利普典藏館收藏的畫作中，交錯排列的玻璃杯和高腳杯

圖見80頁

圖見79頁

圖見65頁

班・尼柯遜
**1949年12月5日（有毒
的黃色）** 1949
鉛筆、油彩畫布
124.4×162.4cm
威尼斯佩薩羅宮藏

被仔細地以鉛筆繪予輪廓線及陰影，乍看之下顯得更有質地，像
是被謹慎裁切、裱貼的紙張拼貼，然而這份質地又在專注的視線
中再度消解。明亮的色調使畫面看來有些朦朧，並讓右邊的物件
與窗外的房屋融合在一起，自此消融其1940年作品中清楚劃分的
遠近關係：前景與中景融為同一個區塊，田野與星散的小屋子則
形成另一個區域。

　　在英國文化協會所典藏的另一件作品中，所有的靜物看起來
像是一個獨立於背景之外的群組，猶如風景畫上的拼貼物件，它
成為一項存在於半自然主義（semi-naturalistic）場域中的立體主義
事件，或可說是尼柯遜1930年代的浮雕作品，經過扁平化後於簡
化的自然背景上呈現。尼柯遜展現給觀者的雙重性在1947年的作

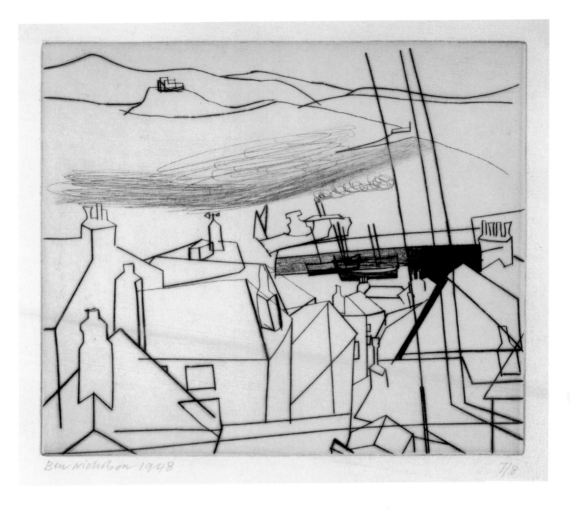

Ben Nicholson 1948

7/8

品中更加明顯，他或多或少認知到自己不需要混合兩種元素，也能達成強調雙重性的目的。相互呼應的色調與質地創造了兩者之間的連結，但觀者同時也能感覺到畫作中彼此碰撞的兩個世界，兩者都呈現和諧而開放的狀態，卻僅只是以不穩定的方式支持對方。

　　這個時代的環境提供了尼柯遜得以發揮於素描上的各種形狀、線條，而尼柯遜亦從俯拾皆是的風景中觀察到種種符號。1948年他所創作的六件銅版蝕刻，便將他所觀察到的各種圖形轉譯為複雜的線狀結構，並長期呈現於紙本上。例如〈1948（紐林）〉一作，我們便可從中窺見前景的透明窗框，畫面中的窗台也同時透露了畫家較高的視角。

班‧尼柯遜
1948（紐林）
1948　銅版畫
15.1×18.4cm
第8版

1950年代：色塊與線條譜成純粹抽象繪畫

尼柯遜曾於1951年寫道：「抽象藝術並不是一種受限或僅為少數人所理解的表達方式，相反地，它是充滿力量而蘊藏無限的共通語言。」當時他正在製作大尺幅的抽象繪畫，其中兩件是受人委託所作。整個1950年代，尼柯遜所描繪的畫作大多色彩鮮明而細緻，靜物仍然是畫面主題，不過構圖上則毫不避諱地以純粹的美學考量為依歸。

我們在尼柯遜這一階段的畫作中，能夠明顯看到類似於雕塑作品的鋒利性，其中甚至存有一種毅然決然的武斷。可以合理推測這與尼柯遜1950年代早期不穩定的家庭生活有關──他與黑普瓦絲於1951年離婚。在兩人離婚前兩年，黑普瓦絲即於聖艾芙思市中心買下了一間工作室，在那裡沒有人會抱怨鐵鎚落在石材上所產生的噪音，室外的花園也讓黑普瓦絲有足夠空間擺設她的雕塑作品。離婚後黑普瓦絲便搬到工作室居住，尼柯遜則隨後遷居於另一幢坐落於小巷裡的屋子，只要散步一小段便能從此處抵達他的工作室。

設定一組線性、或緊密或鬆散的結構，並以扁平的外觀與空

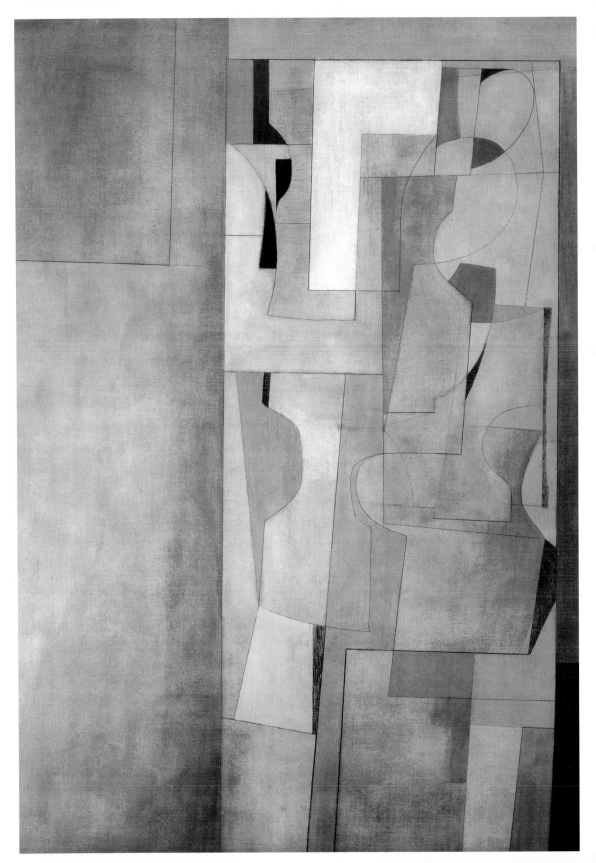

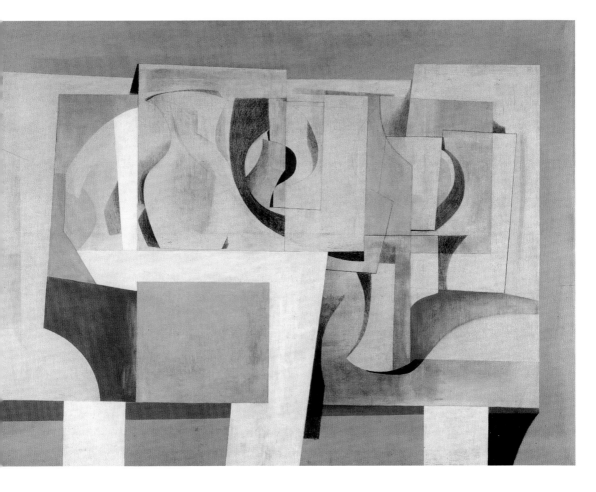

班・尼柯遜
1950年4月（靜物—阿伯拉與哀綠綺思）
1950　鉛筆、油彩畫布
119.7×165.4cm
渥太華加拿大國立美術館藏

班・尼柯遜
1949年3月（特倫克羅姆）　1949
鉛筆、油彩畫布
109×79cm
英國文化協會藏
（左頁圖）

間做為背景，便是這個時期尼柯遜主要的畫面風格。欣賞作品的人總不免以與音樂有關的詞彙來形容他的畫作，比如「和弦的反覆低音背景」，以及背景上「充滿韻律變化的線條」等，或是其他相似的句子；一如尼柯遜先前提過的，他容易受到具有音樂性與建築性的作品吸引，畫面中的建築結構往往是用以表達形式、色調、用色及所有視覺元素的音樂性關係。不過，令人訝異的是，其1950年代早期至中期的作品，畫面背景並非我們所熟悉的風景畫。近與遠的雙重性，正如〈1950年4月（靜物—阿伯拉與哀綠綺思）〉，並非是以清晰的室內空間、對室內桌面與整合性背景的高度關注來處理，而是以不那麼具體的面向著手。觀者的注意力首先會被用以經營靜物的線條所吸引，而後是支撐靜物的平面（即桌面），最後才是寬闊的背景，以及其對於空間和地點的

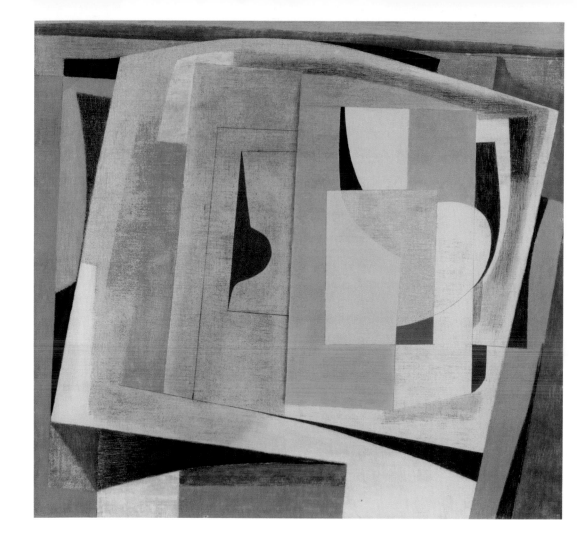

班‧尼柯遜
1950年3月17日（靜物）
1950　鉛筆、油彩畫布
55.9×61cm
華盛頓菲利普典藏館藏

暗示。畫面中可以讓物件本身被辨識出的部分都遭到捨棄，致使這幅靜物的構圖看起來就像是抽象畫，儘管它們的抽象風格全然迥異於尼柯遜的白色浮雕。

　　這種具韻律變化風格的垂直構圖，幾乎佔據尼柯遜1950年代中期的大部分畫作，畫面上大幅度變動的序列，皆創作於其情緒狀態最不穩定、最辛苦的時期。這類型的創作有一部分尺幅相當巨大，高度達將近2公尺左右（或有以水平構圖為主的作品，寬度同樣至少有2公尺）；也有尺寸較小、適合做為家中擺設的畫作。我們姑且可以把這類尺幅適中的作品比作室內樂，其他的則是管弦樂或交響樂，不過可以肯定的是，我們無論如何都不能以

藝術家雜誌社 收

10644 台北市金山南路(藝術家路)二段165號6樓
6F., No.165, Sec. 2, Jinshan S. Rd.（Artist Rd.）, Taipei 106, Taiwan
TEL：(02) 2388-6715　FAX：(02) 2396-5707

姓　名：_____　性別：男□ 女□ 年齡：_____

現在地址：_____

永久地址：_____

電　話：日／_____　手機／_____

E-Mail：_____

在　學：□ 學歷：_____　職業：_____

您是藝術家雜誌：□今訂戶　　□曾經訂戶　　□零購者　　□非讀者

客戶服務專線：**(02)23886715**　E-Mail：**artvenue1975@gmail.com**

藝術家書友卡

感謝您購買本書,這一小張回函卡將建立
您與本社間的橋樑。我們將參考您的意見
,出版更多好書,及提供您最新書訊和優
惠價格的依據,謝謝您填寫此卡並寄回。

1. 您買的書名是:＿＿＿＿＿＿＿＿＿＿＿＿＿＿＿

2. 您從何處得知本書:

 □藝術家雜誌　□報章媒體　□廣告書訊　□逛書店　□親友介紹

 □網站介紹　□讀書會　□其他

3. 購買理由:

 □作者知名度　□書名吸引　□實用需要　□親朋推薦　□封面吸引

 □其他＿＿＿＿＿＿＿＿＿＿＿＿＿＿＿＿＿

4. 購買地點:＿＿＿＿＿＿＿ 市(縣)＿＿＿＿＿＿＿ 書店

 □劃撥　　　□書展　　　□網站線上

5. 對本書意見: (請填代號 1.滿意 2.尚可 3.再改進,請提供建議)

 □內容　　□封面　　□編排　　□價格　　□紙張

 □其他建議＿＿＿＿＿＿＿＿＿＿＿＿＿＿＿

6. 您希望本社未來出版? (可複選)

 □世界名畫家　□中國名畫家　□著名畫派畫論　□藝術欣賞

 □美術行政　　□建築藝術　　□公共藝術　　　□美術設計

 □繪畫技法　　□宗教美術　　□陶瓷藝術　　　□文物收藏

 □兒童美育　　□民間藝術　　□文化資產　　　□藝術評論

 □文化旅遊

您推薦＿＿＿＿＿＿＿ 作者 或＿＿＿＿＿＿＿ 類書籍

7. 您對本社叢書　□經常買　□初次買　□偶而買

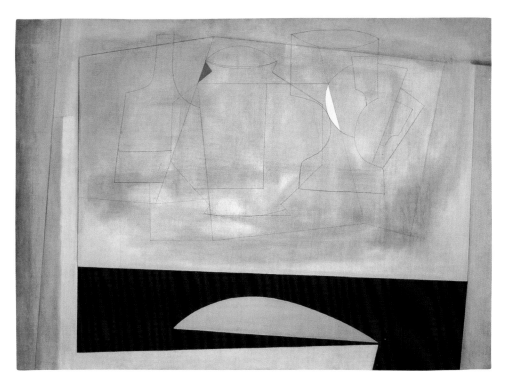

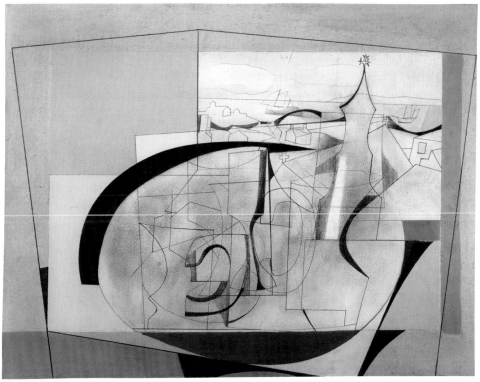

班·尼柯遜　**1951年12月（乳白、洋紅與黑）**　1951　鉛筆、油彩畫布　116×161cm
里約熱內盧現代美術館藏（上圖）
班·尼柯遜　**1951年12月（聖艾芙思──橢圓與尖頂）**　1951　鉛筆、油彩畫板　50×66cm
布里斯托市立博物館與美術館藏（下圖）

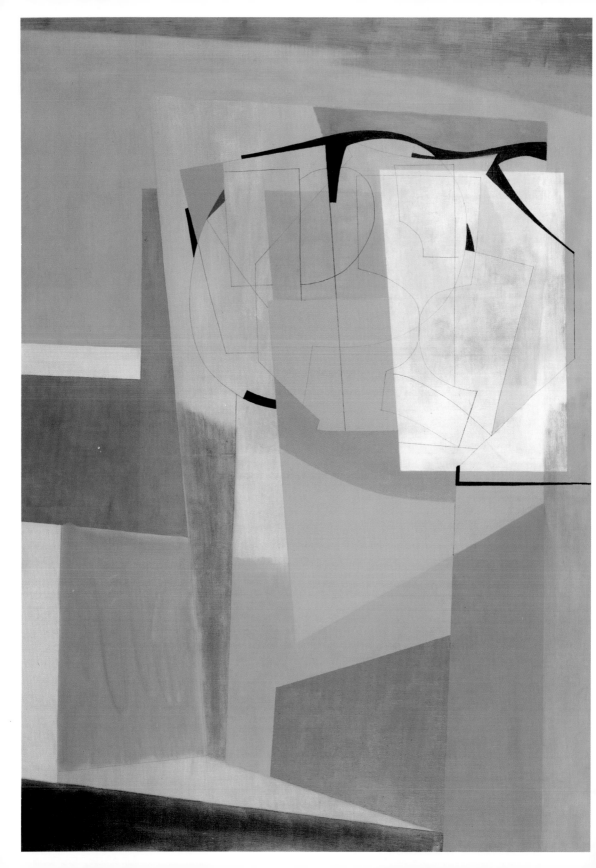

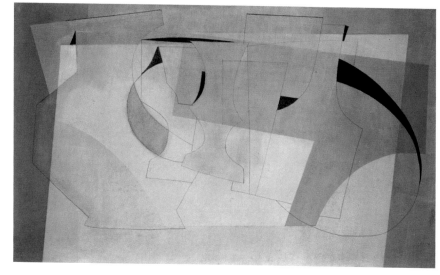

班·尼柯遜
1952年6月4日（桌面的形式） 1952
鉛筆、油彩畫布
158.8×113.7cm
水牛城歐布萊特—諾克斯美術館藏（左頁圖）

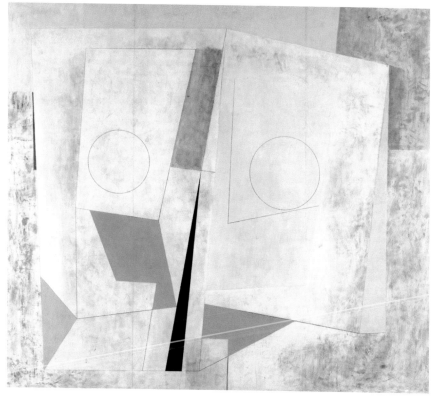

班·尼柯遜
1952年3月14日
1952 鉛筆、油彩畫布
58.4×99.1cm
倫敦Bernard
Jacobson畫廊／
Waddington畫廊藏
（上圖）

班·尼柯遜
1952（壁畫）
1952 鉛筆、油彩畫板
325×274cm
倫敦時代—生活雜誌大樓藏（右圖）

圖見92頁
圖見93頁

作品的尺寸論斷其重要性。比較泰德美術館典藏的〈1953年2月28日（垂直第二）〉與英格蘭藝術委員會（Arts Council England）收藏的〈1953年2月（對位）〉，就能明顯看到作品重要性與尺寸之間並不存在絕對的關聯性。要搬動前者，人們僅需要張開雙手

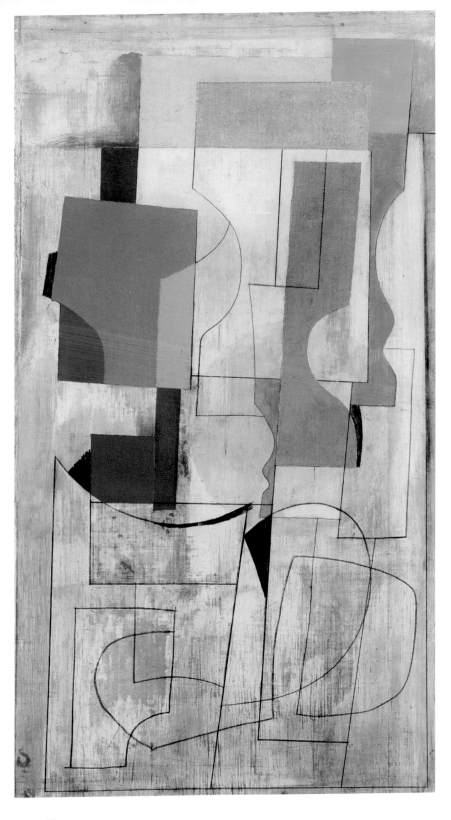

班・尼柯遜
1953年2月28日（垂直第二） 1953
鉛筆、油彩畫布
75.6×41.9cm
倫敦泰德美術館藏

班・尼柯遜
1953年2月（對位）
1953　鉛筆、油彩畫板
167.6×121.9cm
倫敦英格蘭藝術委員會藏（右頁圖）

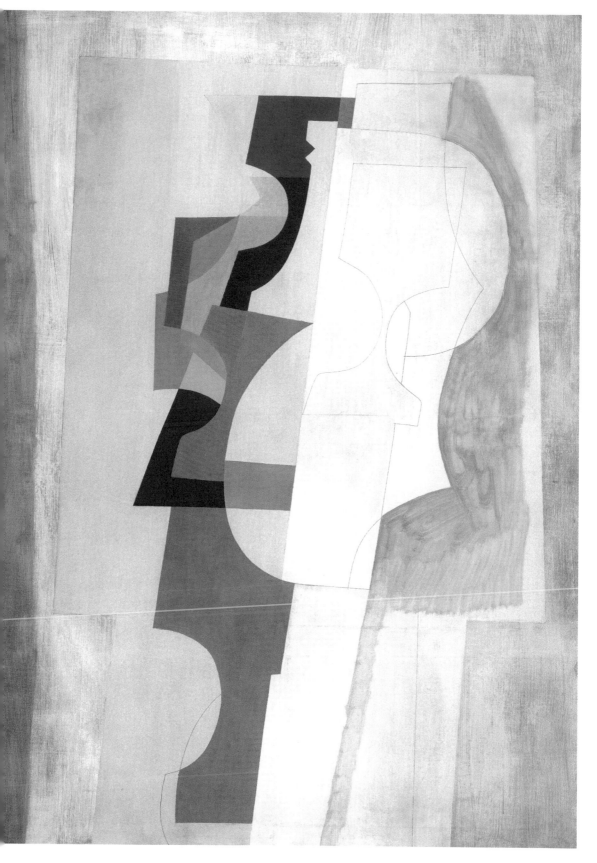

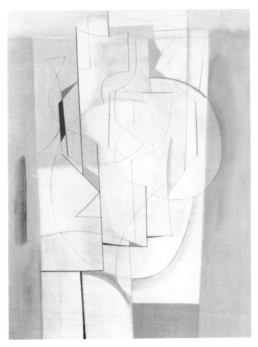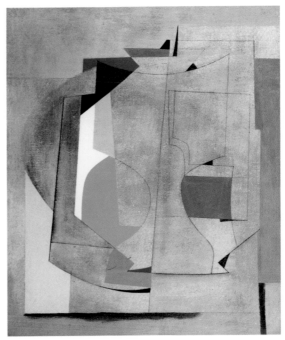

便能挪動它，而若要挪動後者，便需要兩個人各自撐起畫幅的一側，張掛這件作品的牆面也必須具備足夠的面積。雖說尺寸上有如此大的差距，就其他面向而言，前者無疑是更為錯綜複雜的一件：觀者可以感覺到它以更多線條覆蓋大部分的畫面，具更高的對比性，也更有深度。

　　由英格蘭藝術委員會收藏的作品，畫面的安排雖不如另一件看來穩定，卻巧妙地經營出向右偏移的姿態，這樣的視覺效果是經由畫面中接近白色、最顯而易見的區塊所帶來的，它從畫幅底部不斷向上延伸，僅透過溫和地彎曲向右微傾。背景則透過各種白色與暖灰色產生變化，色彩的筆觸相當柔和，暗示觀者靜物後方可能有窗簾存在。而擺放靜物的桌面也幾乎是白色，在充滿光線的背景襯托下，看起來像是逆光拍攝下的產物，一如寶加好幾幅描繪芭蕾舞教室的作品。靜物本身既是輪廓線亦是具體的色塊，群聚在白色區塊的左側，不透明的色塊出於相互交疊而獲得了某種程度上的透明性。在這幅畫中，畫家最強而有力的行動是將極度模糊的圖形置放於最簡明的形狀之上，卻不具任何暴力或

班·尼柯遜
1953年8月11日（子午線） 1953
鉛筆、油彩畫布
124.5×94cm
私人藏（左圖）

班·尼柯遜
1953年9月6日（阿茲特克） 1953
鉛筆、油彩畫布
68.2×55.5cm
私人藏（右圖）

班·尼柯遜
1954年5月（提洛斯島） 1954
鉛筆、油彩畫布
197.9×106.6cm
私人藏，寄存於曼徹斯特大學惠特沃斯美術館（Whitworth Art Gallery）（右頁圖）

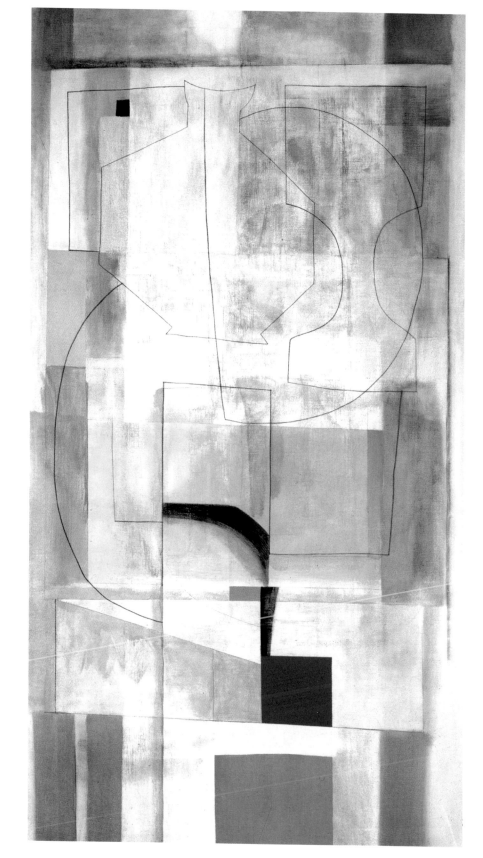

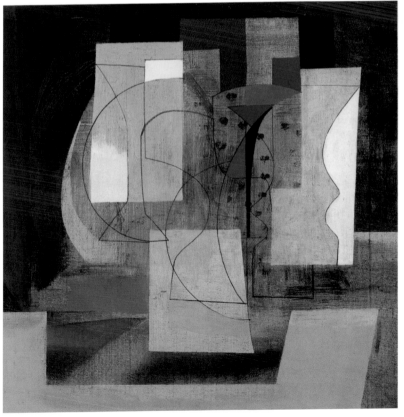

班・尼柯遜
1953年7月（基克拉澤斯群島） 1953
鉛筆、油彩、彎曲木板
76×122cm
私人藏，寄存於劍橋大學凱爾特庭院（上圖）

班・尼柯遜
1955年5月 1955
鉛筆、油彩畫布
51.4×51.4cm
東京草月美術館（Sogetsu Art Museum）藏（左圖）

班・尼柯遜
1955年11月（茄屬植物）
1955 鉛筆、油彩畫板
96.3×127cm 私人藏
（右頁上圖）

班・尼柯遜
1955年12月（夜的假象）
1955 鉛筆、油彩畫板
107.9×116.2cm
紐約古根漢美術館藏
（右頁下圖）

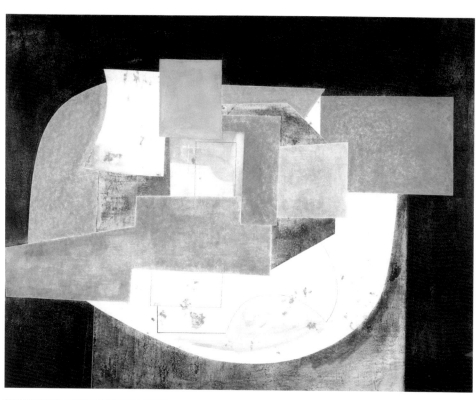

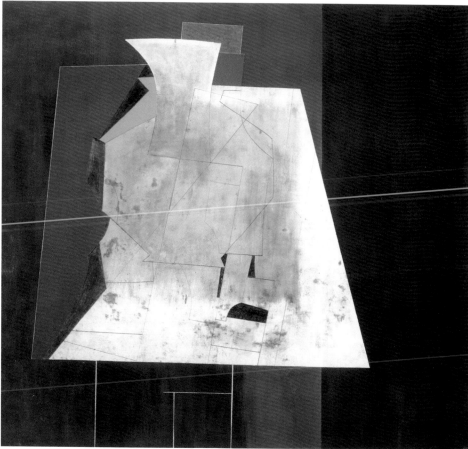

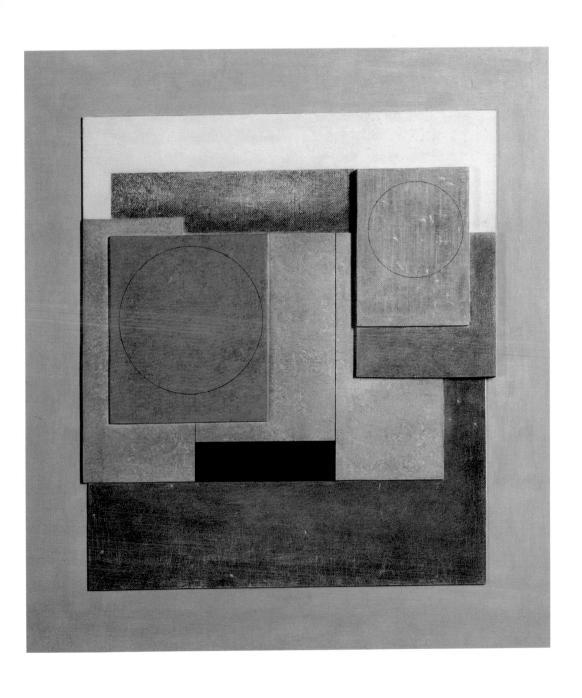

班・尼柯遜　**1955年8月（坎塔布里亞）**　1955　鉛筆、油彩、彎曲木板　85×77.5cm　私人藏

98

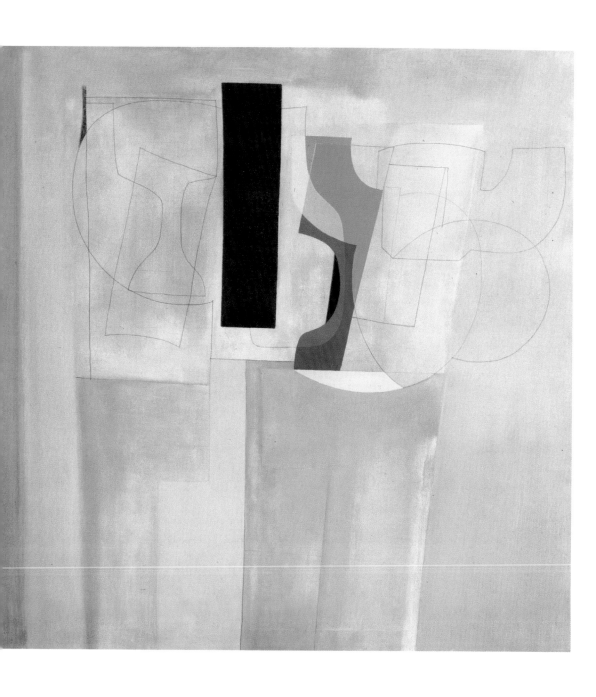

班・尼柯遜　**1955年5月（格維希安）**　1955　鉛筆、油彩畫布　106×106cm　紐黑文耶魯大學英國藝術中心藏

無關的表演成分。

以垂直構圖系列而言，最傑出的作品莫過於〈1955年5月（格維希安）〉。畫作實際上完成於一塊正方形的畫布，結構卻仍強 圖見99頁 調垂直的長方形，在柔軟的藍色與帶綠的藍灰色背景中，長方結構自底部逐漸往上發展，同時向外發散。靜物由畫面上半部大面積而清晰的線條所組構，水平式地一路排列至藍灰色的背景上，序列中間明顯重疊的部分挑以明亮的顏色，環繞著一小塊強烈而溫暖的黑。在這些鮮豔的色塊左側，畫家安排了一個位置最高，且顯然距離觀者較近的垂直黑色矩形；如果這塊矩形是獨立存在的，它似乎就能隨時自畫面跳脫，即便我們對黑色的印象向來是沉重與消隱，此處的黑色色塊卻輕盈而富有動力。在創作這件作品之前，馬諦斯於1954年逝世的消息對尼柯遜難免帶來影響，這份影響尤其呈現在使尼柯遜重新被認定為現代藝術大師的新作上。也許尼柯遜有意識到，這件作品安排的黑色矩形，與馬諦斯的拼貼畫〈蝸牛〉中盤旋於畫面上方的黑色色塊有些神似，不過這並非一項必要的聯想與假設。所有明亮色彩的組合（包括白色）、各種層次的藍與關鍵的黑，都使這幅畫作具備無可取代的鮮明性，讓人感到強壯、成功，甚至在某種程度上感到樂觀。

尼柯遜這系列的作品一直持續到至少1957年，但它向來都只是畫家所投入的眾多活動之一而已；人們可能會猜測，尼柯遜本人是否會將這些作品視為一個系列，或者視為一項長期執行的計畫與藝術上的追求。倘若「系列」指稱的是有意識的規畫，以及針對已經定義的問題所進行的各種回應，那麼這顯然不是尼柯遜的作風。從來沒有證據顯示，尼柯遜是刻意創作這一系列垂直構圖的作品，也沒有證據能夠證明，尼柯遜有意讓這些作品成為相關的完整系列；而在完成這些繪畫時，他最有可能在工作室意識到的，應當是力量本身。考量他這個時期的家庭生活，此時的他正處於人生中非常困難的階段，內心除了痛苦之外，或許還有許多的自我質疑。他的作品正是一位畫家用以證實自身力量的嘗試，這份嘗試不只是數量上的，也是質量上的。

實際上，在外界眼中，這段時期的尼柯遜是極其成功

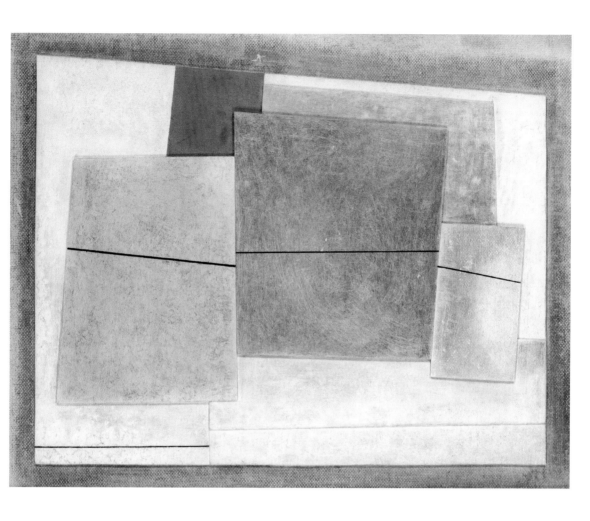

的。1954年，他代表英國參加威尼斯雙年展，並獲得尤利西斯獎（Ulisse Award）；這檔在威尼斯的展出隨後陸續在各地展開巡迴，包括阿姆斯特丹、巴黎與蘇黎世等地。同年，他在布魯塞爾與倫敦舉辦個展，而隔年，倫敦泰德美術館亦為他舉行回顧展。1956年，尼柯遜獲得古根漢獎（Guggenheim Award，即古根漢國際繪畫競賽首獎），來自世界各地的肯定也呈現在拍賣市場上水漲船高的作品價位；外界對尼柯遜作品的興趣，讓他在處理私人問題時能夠更容易些。同一年，廿七歲的女兒凱特（Kate）以畫家的身分來到聖艾芙思，偶然協助她的父親作畫，尼柯遜亦在她的創作上提供許多幫助。

　　尼柯遜也是最早對於美國抽象表現主義給予正面回應，並認

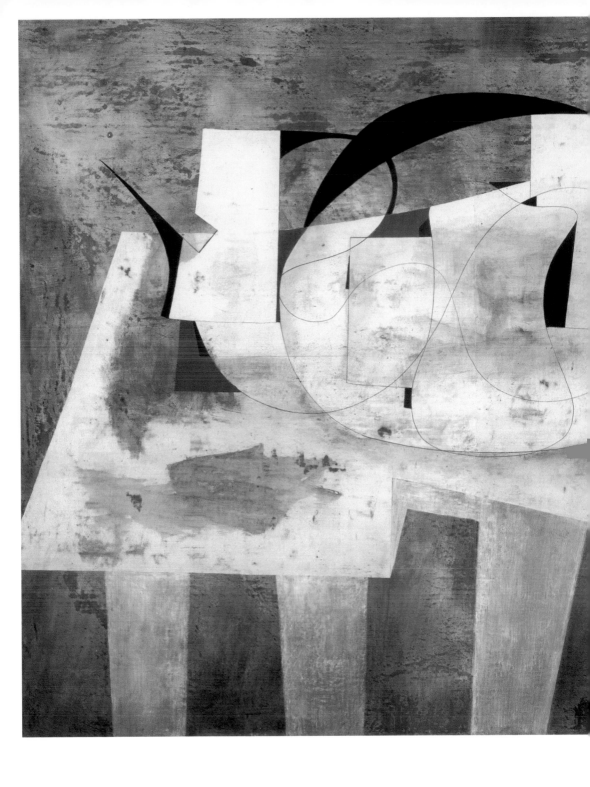

班‧尼柯遜　**1956年8月（奧爾恰山谷）**　1956　鉛筆、油彩畫板　122×214cm　倫敦泰德美術館藏

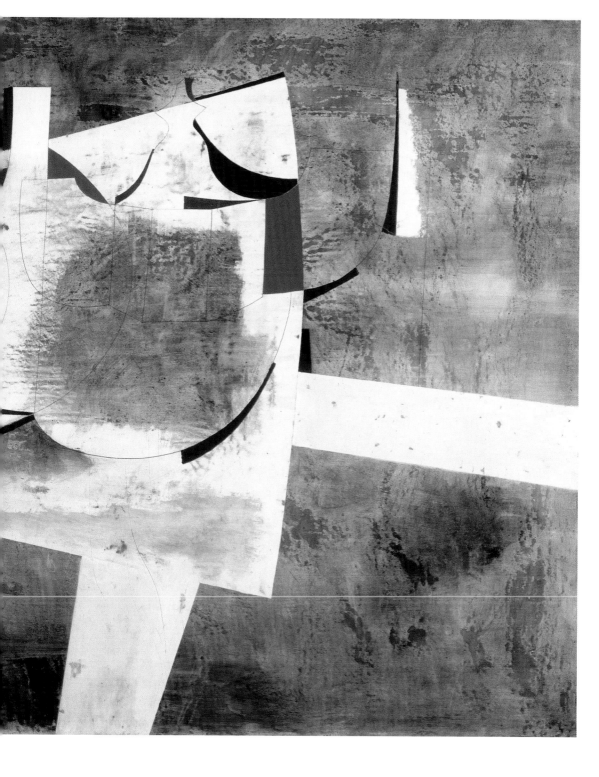

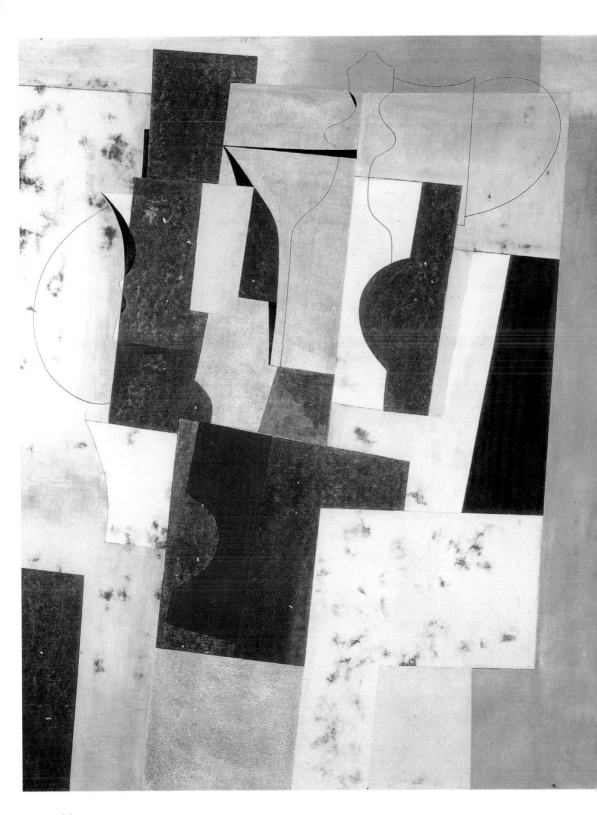

班·尼柯遜
1956（桌上靜物）
1956　油彩畫布
加拿大法蘭克·華納德藏

班·尼柯遜
1957年10月（FV）
1957　鉛筆、油彩畫板
122×104cm　私人藏
（左頁圖）

同其創作理念的英國畫家之一。1957年1月，尼柯遜提供作品至一檔舉辦於英國當代藝術學院（Institute of Contemporary Arts）的英國現代抽象繪畫展覽「陳述」，其所書寫的文字亦刊登於展覽畫冊上。許多英國藝術家與藝評人對於泰德美術館在1956年舉辦的美國抽象表現主義展覽不屑一顧，即使是另一檔舉行於1959年、作品力道更為強勁的展覽亦不例外，他們對於行動繪畫，以及傑克遜·帕洛克（Jackson Pollock）的滴流、潑灑技法更是感冒。尼柯遜對此的評論簡短且毫不含糊：

　　1. 依我所見，「行動繪畫」是一種非常健康、自由的繪畫發展。

　　2. 無論非具象繪畫如何呈現，它始終都能在自然之中找到最初的脈絡。

105

3. 觀念與形式內容，在一幅畫作中是不可分割的。

4. 我的靜物畫經常被視為風景畫，而比這更常發生的是，我的風景畫常常被視為靜物畫。

逗趣的最後一項聲明，指出了尼柯遜在1950年代後期於靜物與風景交錯手法上的嶄新發展。雖說是嶄新，但也並非是前所未有的，其1940年代的作品，便經常將靜物群置放在風景前面，有時候那些風景看起來也像是遠一點的靜物，正如同他在1920年代晚期所描繪的那般；然而現階段，靜物與風景之間的關係改變了——它們兩者相融，而不再扮演相互對立或與彼此對調的角色。

數個月後，尼柯遜遇見了費莉西塔絲‧沃格勒（Felicitas Vogler），當時的她年紀不過廿多歲，是個年輕的德裔作家，研究東方哲學，在德國與奧地利兩地主持與此相關的廣播節目，主要以馬丁‧布伯（Martin Buber）、阿爾伯特‧史懷哲（Albert Schweitzer）、卡爾‧古斯塔夫‧榮格（Carl Gustav Jung）等人的思想為內容。她在1957年為了前往印度的計畫來到英國，出於對作家凱瑟琳‧曼斯菲爾德（Katherine Mansfield）的興趣（此前她已將其多封書信譯為德文），她造訪位在聖艾芙思西部的澤諾（Zennor），友人則建議她不妨順道拜訪聚集在聖艾芙思的藝

班‧尼柯遜
1959年8月（阿爾戈利斯） 1959
鉛筆、油彩畫板
121.8×228.3cm
私人藏

班‧尼柯遜
1957年11月黃色（Trevose）
1957 鉛筆、油彩畫布
190.5×68cm
蘇黎世美術館藏
（右頁圖）

術家們，以此做為廣播節目的一次主題。她於是邀請了許多藝術家，其中包括認為她非見尼柯遜一面不可的黑普瓦絲；黑普瓦絲替她邀約尼柯遜到場，儘管多半不情願，尼柯遜還是出席了，原先談定的半小時短訪，卻意外成了長達四個小時的對談。

在返回倫敦前，費莉西塔絲計畫先至威爾斯見見幾個朋友，尼柯遜遂寫信至威爾斯，希望可以參與她的旅程。兩人後來一起從威爾斯前往格拉斯頓柏立（Glastonbury），又到威爾特郡拜訪尼柯遜的妹妹南西（Nancy），再回到聖艾芙思，最後才抵達倫敦。他們很快便結了婚，在約克郡共度蜜月，住在尼柯遜的老朋友、同時是其作品藏家的西里爾·雷德豪（Cyril Reddihough）家中，並至北約克郡拜訪赫伯特·里德。在回到聖艾芙思前，兩人也去了一趟里沃修道院（Rievaulx Abbey，熙篤會修道院遺址），尼柯遜在那裡畫下不少幅傑出的素描。

同年夏天，倫敦金貝爾斐斯畫廊（Gimpel Fils Gallery）舉辦了尼柯遜的個展，展出作品以其近作為主。雖然尼柯遜當時已經六十三歲了，他卻感覺自己人生的另一個新階段才正要開始，彷彿漫長黑夜後迎來的拂曉。大尺幅的垂直構圖作品〈1957年11月（黃色Trevose）〉被視為是尼柯遜慶祝新生的紀念之作，畫作副標「Trevose」呼應了他

與費莉西塔絲的一次旅行：天氣清朗的日子，兩人前赴康瓦爾海岸欣賞Trevose Head燈塔，隨後，他們又造訪亞瑟王的出生地廷塔哲（Tintagel），以及村莊博斯卡斯爾（Boscastle）。這件作品在比例上非常狹窄，也非常高，它也是所有垂直構圖的系列中，最具光線感的一幅畫作。過去作品中經常被解讀為桌面的部分，在這幅畫中則成了一系列漂浮的平面，輕快愉悅的線條懸空在平面上，形成靜物的輪廓。白色色塊輕輕躺在米白、淺灰與柔和的黃色上，層層交疊，左上方則有著與黑色相扣合的藍；在所有色塊後方，由最淺的奶油灰、藍灰色為底，顏色之間的重疊暗示著空間的存在，卻無明顯的凹陷感，即使是飽和度最高的色塊，也有著薄片般的輕盈。

1960年代：跨越國際的藝術家

　　到了1960年代，尼柯遜已成為跨足國際的藝術家，生活並工作於歐洲的心臟地帶：布里薩戈（Brissago），與來自世界各地的人建立友誼，其足跡亦透過展覽和旅遊佔據整座歐洲大陸。各

班‧尼柯遜
1955（羅馬格里洛塔）
1955　鉛筆、油墨紙本
28×49cm　私人藏

班‧尼柯遜
1960年2月（冰藍色）
1960　油彩、彎曲木板
122×184cm
倫敦泰德美術館藏
（右頁上圖）

班‧尼柯遜
1959（邁錫尼）
1959　鉛筆、油彩畫板
45.5×68cm　私人藏
（右頁下圖）

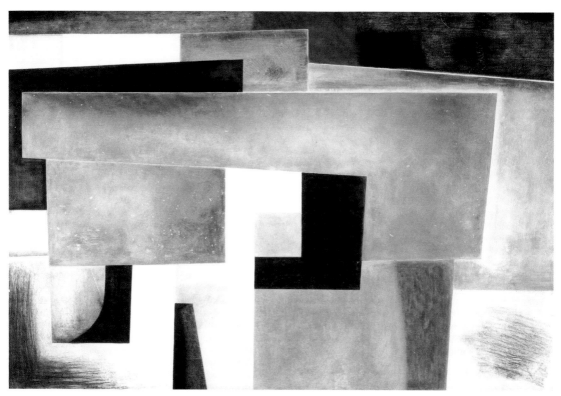

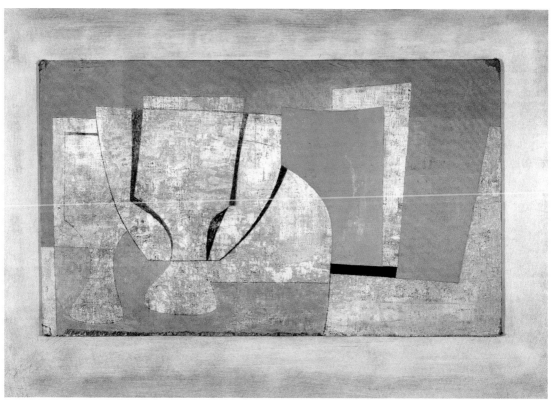

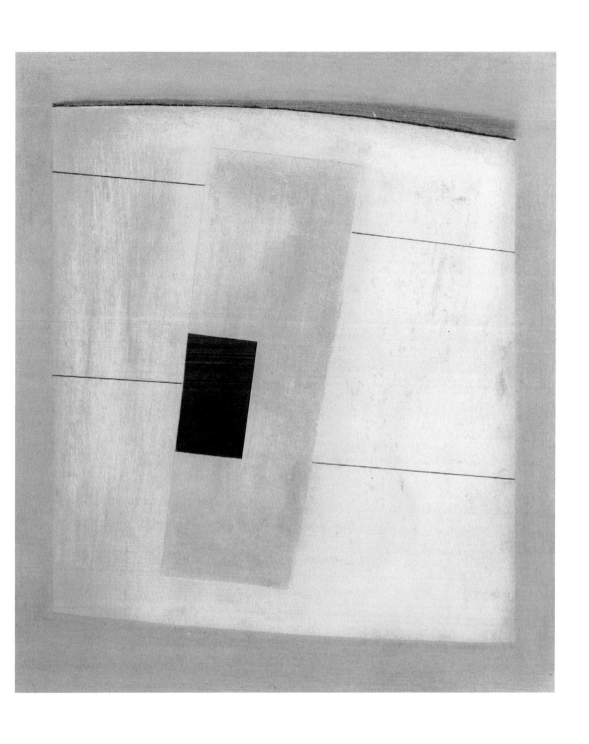

班‧尼柯遜　**1959年11月（基克拉澤斯群島）** 1959　鉛筆、紙、油彩、彎曲木板　51.5×45cm　私人藏

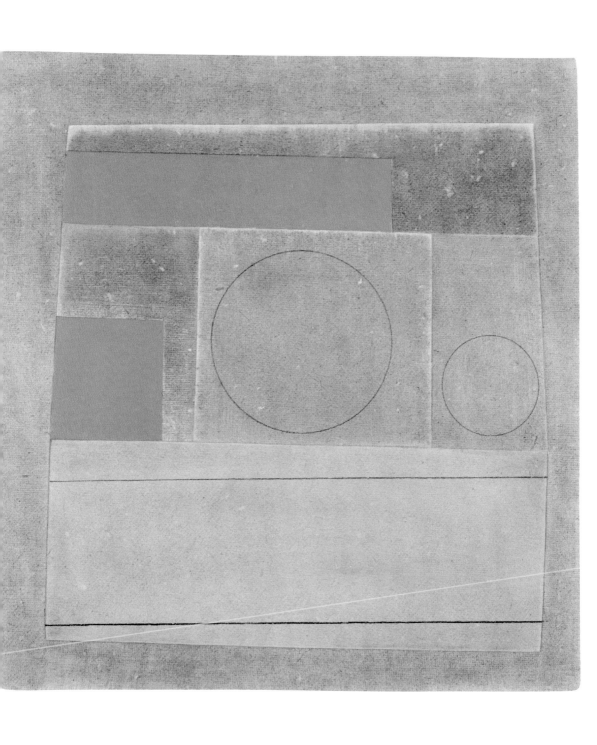

班‧尼柯遜　**1959年11月（邁錫尼3，棕與藍）** 1959　鉛筆、油彩、彎曲木板　41.2×38.7cm　私人藏

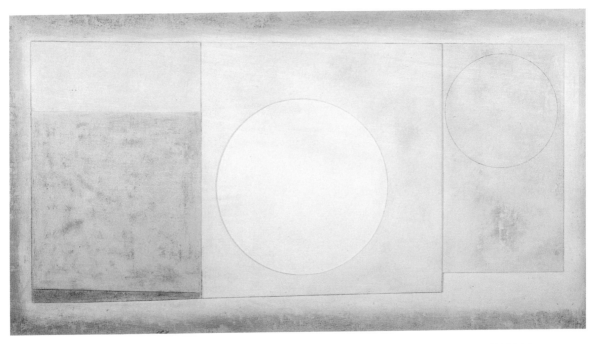

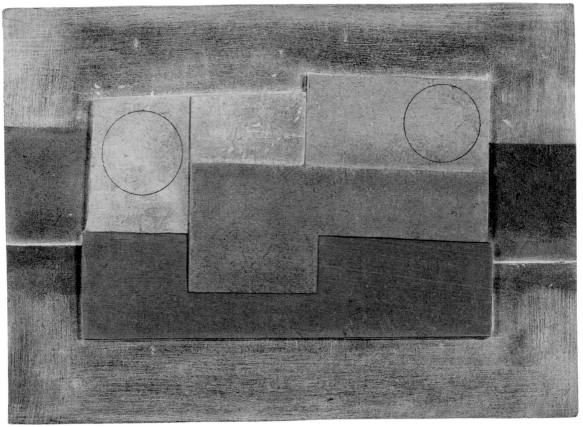

班‧尼柯遜
1959（帕羅斯島）
1959　油彩、彎曲木板
46×86cm　私人藏
（左頁上圖）

班‧尼柯遜
**1960（奧林匹亞—獨立
式牆面計畫）** 1960
鉛筆、油彩、彎曲木板
24.8×34.9cm
私人藏（左頁下圖）

式各樣的大小展覽和獎項讓他聲名遠播，如紐約、聖保羅和東京等地。和他關係密切的藝術家雖然不多，卻各個都是世界上知名的創作者：他和勃拉克在1930年代便相識，同個時期認識的還有後來居住於瑞士的馬克‧托貝（Mark Tobey），而至巴黎旅行時結識的阿爾普也定居在此；德國畫家朱利葉斯‧畢西爾（Julius Bissier）在1961年亦擇居於瑞士阿斯科納，他和尼柯遜在精神上的諸多契合之處，同樣使他們成為至交。1963年，尼柯遜、阿爾普與畢西爾三人更於巴塞爾的貝耶勒畫廊（Galerie Beyeler）共同展出作品。

　　尼柯遜在1960年代並未停止繪畫，只不過在這個時期，浮雕再次取代平面作品，成為他的創作重心。早期的創作尺寸不大，約莫是放在畫架上的油畫大小，不過後來尺幅愈發巨大，除了高度之外，作品的寬度也很可觀。這些大件的浮雕無法在桌面上完成，必須放在地板上處理，而藝術家本人則須俯身貼近地面，對作品的直接接觸更勝於帕洛克的繪畫方式。「你可以在一件浮雕作品上發現很多，」尼柯遜說，「如果你勤奮地從浮雕上爬過去的話。」在這之前，對於創作大型作品，他早已經考慮過很多次，在繪畫上也有所實踐。1964年，為了第三屆卡塞爾文件展的展出，他完成了一件高4公尺、寬15公尺的浮雕模型，發泡混凝土的材質豎立在方形的池水旁，近看時彷彿有了兩倍的高度。展出期間，他會在早期的浮雕作品背面寫上「獨立式牆面計畫」（project for free-standing wall），或許認為它們是這座卡塞爾牆的原型，也可能認為它們能夠成為日後牆面結構作品的基礎。

　　尼柯遜的新作所充盈的明亮感和輕盈感，總令人預先聯想到他剛剛展開的全新家庭生活，或許這樣的聯想甚至太過於理所當然了：釋放光線的意圖早已是他與溫弗蕾德先前在創作上的既有目標（或我們也可以解讀為，這是尼柯遜對其父親的最終回應）。當觀者看到尼柯遜在康瓦爾時期充滿光線的作品，便會想起在海面或那塊幾乎沒有植被的陸地上，所能看見的一片遼闊天空；同時，也會想到尼柯遜在1930年代身處倫敦時，描繪的數幅光線躍動的畫作。他當然是一位對周遭環境永遠有所回應的藝術

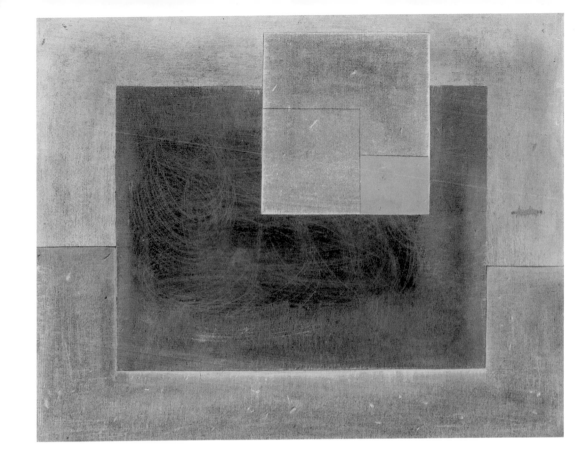

班·尼柯遜
1962年3月（阿爾戈斯）
1962　鉛筆、油彩、彎
曲木板　51×60cm
劍橋大學凱爾特庭院藏

家，尤其是在居所有較大變動時更是如此；因而當我們爬梳他的
創作，發現竟然沒有任何一件作品呼應他搬遷至布里薩戈一事
時，這是非常令人震驚的。這絕對不是因為他不曾在這個階段投
入創作——儘管搬家的過程中充滿變化，也要花上許多心思在新
居上，尼柯遜也從未停止他的藝術創作。

　　從尼柯遜1962年創作的〈1962年1月（白色浮雕—帕羅斯
島）〉及〈1962年3月（阿爾戈斯）〉中，能夠看出藝術家在創作
上似乎有個驚人的回返：他重拾了1930年代白色浮雕清晰／不清
晰的幾何語彙。值得注意的是，這個延續不單單是參考過去作品
的一種風格而已，例如〈1962年1月（白色浮雕—帕羅斯島）〉中
傾斜的數個矩形，亦暗示著抽象化靜物被安置在風景前的熟悉構
圖，而另一件作品呈現的穩定狀態，則提示了折映粼粼波光的海
景。在1963年以及之後所作的浮雕作品中，風景皆以同樣的方式

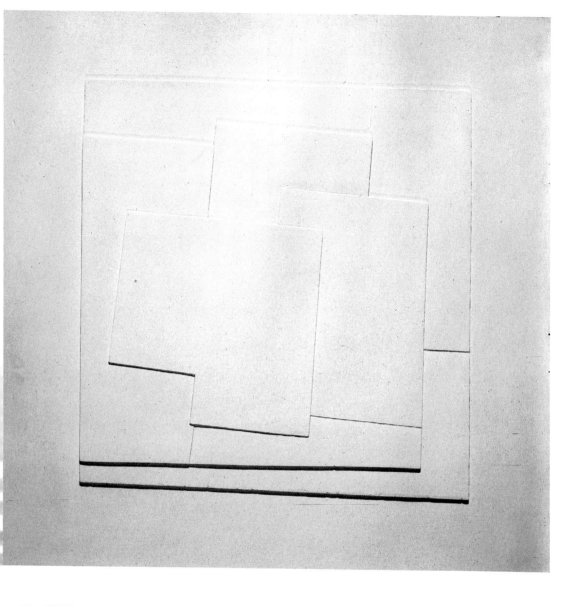

班‧尼柯遜
**1962年1月（白色浮雕
──帕羅斯島）** 1962
油彩、彎曲木板
61.3×61.3cm
愛丁堡蘇格蘭國立現代
美術館藏

表現：畫家改變景物聚集的模樣和所在的位置，並將所有形式扁平化，藉以達成將所見風景精簡化的目的。以岩石景觀為主題的〈1963年6月（石景）〉便以簡化的四個方塊組成，在四個區塊之中則有兩個小區塊更深地鑿入紙板，呈現各種不同的岩石：在這件作品中，觀者能夠看見各種細微的變化，區塊間的色調和色澤相似卻有著輕微的差異，質地本身也有所不同。做為基底的紙板留有垂直與水平的側邊，為中央的岩石帶來一種推移感，彷彿這塊地質結構仍然受到自然環境的力量影響而逐步分解。

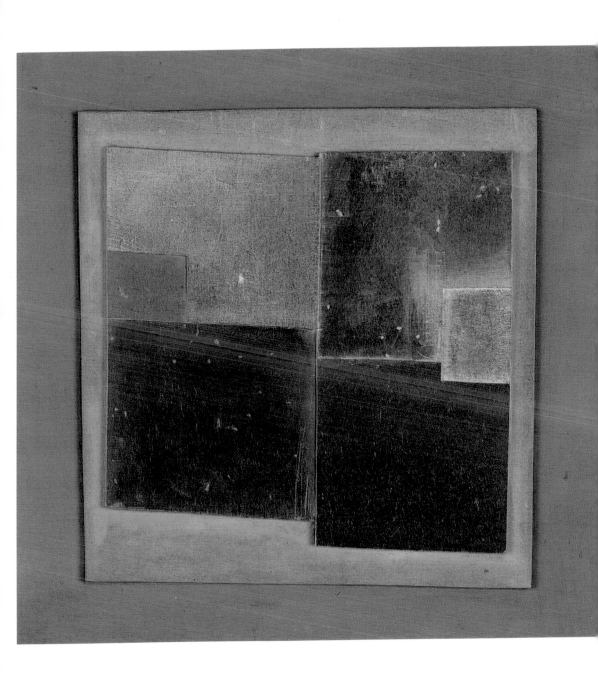

班·尼柯遜　**1963年6月（石景）**　1963　油彩、彎曲木板　55.9×66cm　私人藏

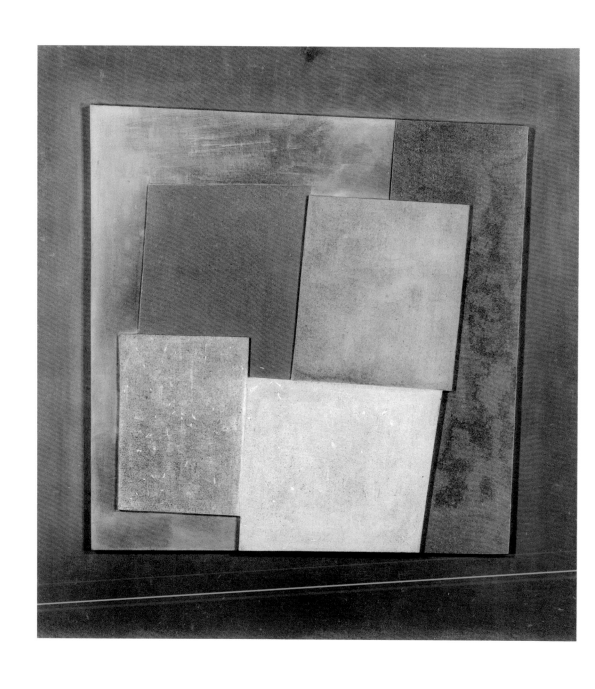

班‧尼柯遜　**1963年11月（火星的紫色）**　1963　油彩、彎曲木板　63.2×63.2cm　私人藏

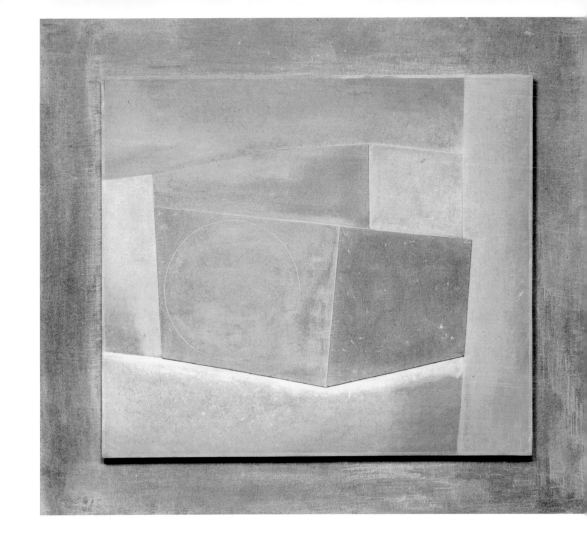

1965年，尼柯遜再次回到版畫的製作上，值得注意的是，這段時間他是與瑞士藝術家／版畫家法蘭索瓦・拉弗蘭卡（François Lafranca）一起合作的。合作的契機說來巧妙，有日拉弗蘭卡前往離他最近的商店，為近期製作的蝕刻版畫添購墨水。店員一見他便問，有一位當地藝術家正在尋找願意協助他印製作品的人，不知道他是否有合適的人選。拉弗蘭卡猜測，這位當地藝術家應是相當知名的一位，可能是阿爾普、畢西爾、漢斯・里希特（Hans Richter）、伊塔洛・瓦倫第（Italo Valenti），又或者是尼柯遜；而無論是這當中的哪一位，他都有興趣與對方合作。尼柯遜於是帶來兩件版材，做為兩人成為夥伴的起點。

班・尼柯遜
1964年6月（里米尼與烏爾比諾之間的山谷）
1964　油彩、彎曲木板
61×69.9cm
箱根雕刻之森美術館藏

班・尼柯遜
1964年8月（拉奇亞諾） 1964
油彩、彎曲木板
138×79.5cm
英國文化協會藏
（右頁圖）

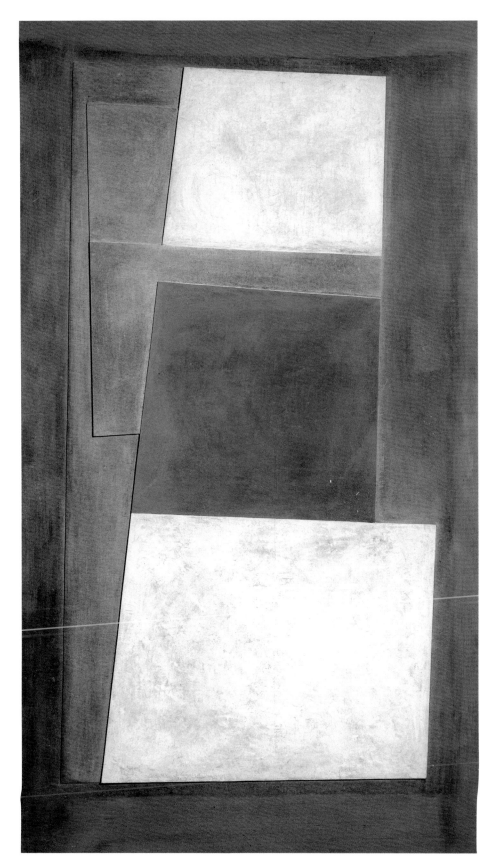

一開始，拉弗蘭卡為尼柯遜印製的多為銅版畫，但後來尼柯遜決定製作蝕刻版畫，也就是捨棄他在1948年及1950年代早期，直接在版材上雕刻的手法，改以金屬板與腐蝕性強酸取代。如此一來，強酸停留的時間長度便會決定金屬板遭受腐蝕的深度，進而影響墨水的吸收量與印製出來的鮮明度。顯見尼柯遜此時的創作，實是力度和強度的並用。在拉弗蘭卡的工作室中，尼柯遜會在2公尺長的銅版上標示他想要的效果，拉弗蘭卡便以此為據進行裁切，並塗抹上瀝青清漆。尼柯遜在1968年寫道：「我想我並不是一個蝕刻版畫家，我對媒材的理解不甚熟悉……我認為我的版畫其實應該是一幅完成於銅版上的素描（此外，我非常喜歡那些清晰的線條、媒材的阻抗性以及工具在上方順利運行的手感）。」由此看來，尼柯遜在裹上瀝青清漆的表面上進行雕刻，手法似乎近於他在1930年代早期的部分繪畫，於打底過的色塊上銘刻線條。

班・尼柯遜
1962年6月（帕拉底歐）
1962　鉛筆、油墨紙本
48.5×60cm
私人藏

班·尼柯遜
**1965（帕羅斯島上的暴
風雨）**
1965　蝕刻版畫
27.9×32.3cm
第50版

　　無論是蝕刻版畫或是銅版畫，在許多層面上，這些作品都
和他的素描非常相近。他在紙材和版材上皆以尖銳的筆觸創造線
條，落筆時線條本身看起來已十分確定，像是經過深思熟慮後所
完成的一筆，不需再有後續的調整或任何增添。除非是為了營造
特殊效果，否則他不以鉛筆帶出隨意的色調，製作版畫時，他也
很少以色調經營畫面（儘管他有時候會讓色調在蝕刻的過程中自
然保留下來，例如〈1965（帕羅斯島上的暴風雨）〉）。此外，他
非常樂於在完成的版畫上多添上幾筆色彩，並以「複合媒材」稱
之，這些添補的色塊顯眼得幾乎使人們將之誤認為拼貼，既帶來
視覺上的吸引力，也帶來觀念上的擾亂——畢竟這些色彩在畫面
上的運作邏輯，正好破壞了版畫一貫的和諧。

　　尼柯遜的所有作品都指出了他在藝術創作上所處理的兩難：
如何讓畫面在保持和諧的同時，又能令人感到自由、充滿感知而
不受理性所拘。這並不是說他的創作就是對這道難題的研究與探

班·尼柯遜
1967（帕特莫斯島）
1967　蝕刻版畫
35×43.3cm
第50版（上圖）

班·尼柯遜
1967（帕羅斯島2）
1967　蝕刻版畫
26.2×26.2cm
第50版（下圖）

班·尼柯遜
1967年8月（愛琴海2）
1967　蝕刻版畫
18.5×30.3cm
第50版（左頁上圖）

班·尼柯遜
**1967（在兩個土耳其圖
形之間的日暈）**
1967　蝕刻版畫
25.3×35cm
第50版（左頁下圖）

索，而是說，從他的作品中，我們有時候可以察覺，他似乎正在試探可能的極限。以1968年的兩件作品〈1968（有半個高腳杯的浮雕）〉、〈1968（水壺，六十幾邊形）〉為例，前者運用簡明線條勾勒的兩個剖半高腳杯，繪製於以銅版壓印過的平面背面，壓印過後的凹陷因而朝觀者突起，給予尼柯遜浮雕作品的基底。他在凸出的部分描繪一部分的高腳杯，彷彿杯子的其他部位被收攏於立體的矩形之後，暗示這個立體矩形具有質量，內在亦蘊含空間。觀者也可以看到另外半個高腳杯，與立體矩形上的雖然並不是同一個，卻同樣單薄且不完整，由紙張的邊緣切成兩半。觀者或許可以想像，杯體在畫面之外仍不斷延續，然而將其切割的實是薄透的紙張，這點便阻絕了空間感與物件的立體感。構圖下方精緻的波浪線條則活化了部分的表面，分布不均的油墨則讓畫面添加了一點色調。

另一件〈1968（水壺，六十幾邊形）〉和前者截然不同。這件作品是他的即興創作之一，各種靜物的線條在畫面上來回穿梭，自由自在地穿透彼此，卻形成一個良好而集中的螺旋狀結構。三

班·尼柯遜
1968（有半個高腳杯的浮雕） 1968
鉛筆、油墨紙本浮雕
45.5×27.9cm
私人藏（左圖）

班·尼柯遜
1968（水壺，六十幾邊形） 1968
筆、油墨紙本浮雕
50.9×45.4cm
倫敦Bernard Jacobson
畫廊藏（右圖）

班·尼柯遜
1966（灰色火山岩）
1966
鉛筆、油彩、彎曲木板
56.5×43.9cm
南安普敦市立美術館藏
（右頁圖）

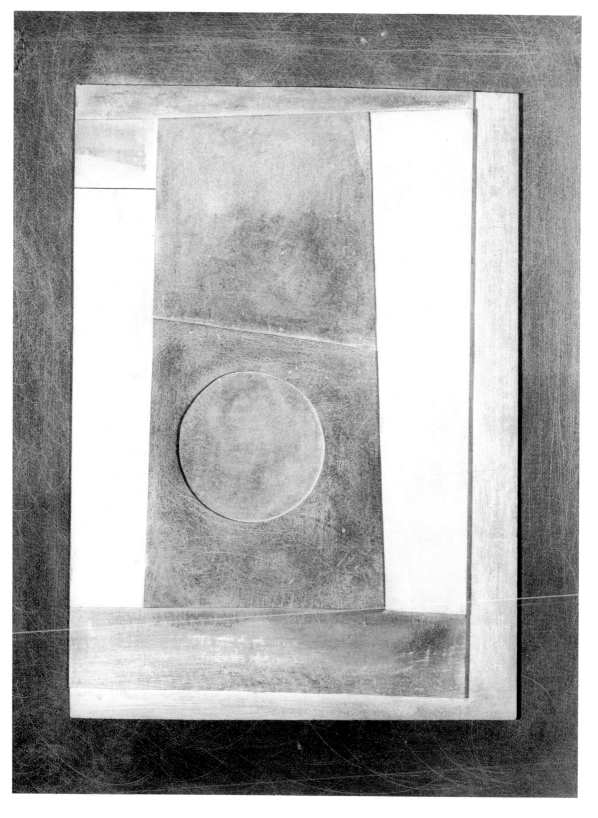

班‧尼柯遜　**1966（澤諾環2）** 1966　油彩、彎曲木板　118.1×264cm　華盛頓菲利普收藏館藏

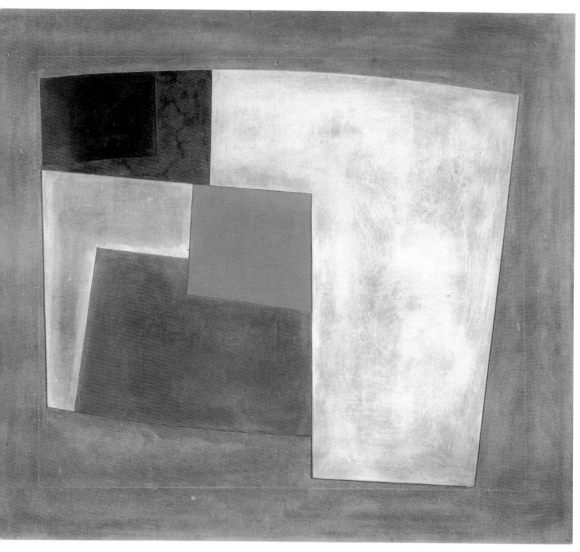

班・尼柯遜　**1967（托斯卡尼浮雕）**　1967　油彩、彎曲木板　148×161cm　倫敦泰德美術館藏

班・尼柯遜　**1966（埃里曼瑟斯）**　1966　油彩、彎曲木板　121.2×185.4cm　倫敦Waddington畫廊藏
（左頁上圖）
班・尼柯遜　**1966（阿爾塔米拉2）**　1966　鉛筆、油彩畫布　100×146cm　紐約CBS廣播公司藏（左頁下圖）

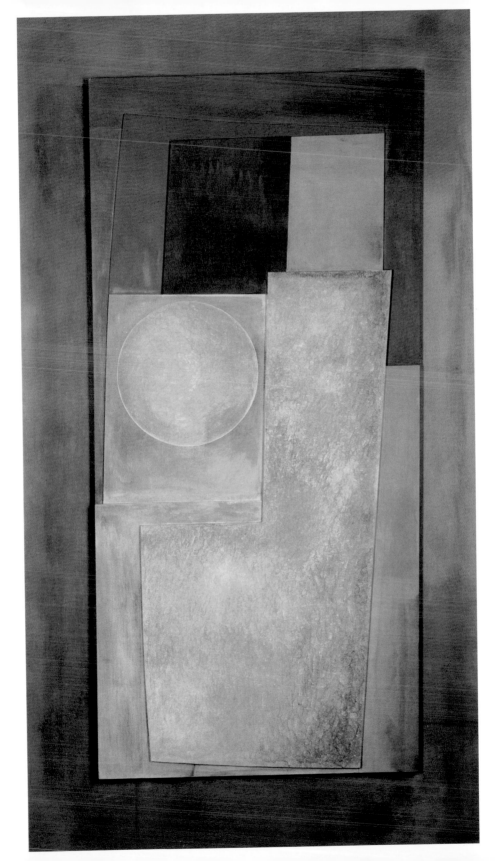

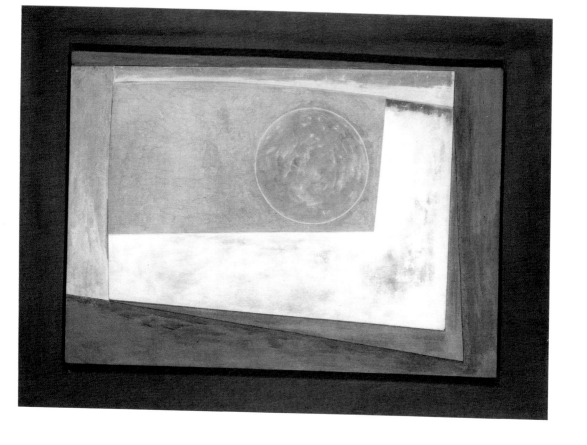

班‧尼柯遜
1968（銀色浮雕）
1968　油彩、彎曲木板
99×129.5cm
倫敦Waddington畫廊
藏

班‧尼柯遜
1968（提洛斯島2）
1968　油彩、彎曲木板
203×117cm
私人藏（左頁圖）

條線泰然自若地匯聚在一起，形成壺嘴，彰顯藝術家運筆時高度的掌握性，避免了線條與線條之間斷斷續續的連接。桌面邊緣的水平感僅以兩條線經營，四個黑色的視覺焦點既固定了靜物，也讓它有了旋轉的效果。蒼白而溫暖的淡彩幾乎佔據了整體畫面，頂部和底部則有較冷的灰相伴，綿延至素描更後方的大面區塊。

尼柯遜1960年代晚期尺幅最大、最優秀的浮雕作品為〈1968（提洛斯島2）〉。這件浮雕也是垂直構圖，結構穩健的同時保有柔軟和流動感，畫面下方三分之二的部分被刷白，上方三分之一則由較暗的色塊與藍色區塊佔據。色調的安排為畫面帶來一股輕盈感，彷彿所有圖形都在逐漸上升，這樣的效果又因為左右顛倒的L形下方的弧線邊緣而更加突顯。這塊L形是整件浮雕中最顯眼的部分，輕輕搖晃的視覺效果，使它看起來隨時都能脫離浮雕基底，自畫面跳脫開來。

1969年，由英國廣播公司（BBC）創辦的文化性質週刊《聽

眾》刊載由詩人傑佛瑞‧格里格森在前一年所寫的詩作〈我們時代的一位畫家〉，雖然字句中並未指出畫家的名姓，但可以確定他所描寫的對象即是尼柯遜。詩人藉創作回憶1967年至布里薩戈拜訪尼柯遜的情景，如他們一起欣賞作品，並在漂浮於湖面上的長形房間裡談話等。這首詩總共有五個詩節，以下摘錄第一、第三及最後一段，以一窺當時情景：

他教導我什麼是從不懷舊
亦不輕視過往的作品
於「扼死一隻天鵝」這樣的字眼，我理解
他將不會畫上天鵝，或者玫瑰
我也不會寫它們。他說，不要忽視
那隻獨自沿著河道
勾勒閃閃發光迴旋的天鵝：看，讓我們看看
那是否是玫瑰？——不，但我們再
從它緊密的中心去看。認出了嗎？
那裡有被反覆傳誦的感知上的智慧
不，看見你所看見的：那就是一切

我這位老朋友教導我。我說，我看見
這個和那個，在你的抽象畫裡，而他說
不全然沒有。我說，這個藍色空間就是那扇小小的
小小的窗，在你的工作室，或是在彭西斯
透過史前時代留下的墓碑所看見的
大西洋藍。他輕輕聳肩
我說，標題透露了一切。他說，尋覓那些標題
是後來的事。下標題是困難的：要為在這裡的這幅畫
聯想一個稱呼。孩子們需要名字，
我必須反思。而我又再一次地被教導
去接受眼見的所有，它的樣子
以及他所創造恆常美好的王國
那些滲透彼此的廣袤世界

班・尼柯遜
1966（卡納克，紅與棕）
1966　油彩、彎曲木板
101.5×206cm
私人藏

去年你拋擲了一顆球，喜愛那道

劃過的拋物線，觸地反彈的曲線，在光線裡

在漂浮於湖面的長形房間中

你談論著拉斐爾，吉奧喬尼，托貝，

勃拉克，塞尚，那些藍和新發現的事物，以及

永恆的力量如塞尚，在藝術中拓展到極限：你的年紀

結合了難以想像的吉奧喬尼式的朝氣

我看著你

看著你的畫（在那之中，更為強烈的純真

在一切意外之上的秩序中存活下來）

聽見你，在你的中心，再一次地感到悲傷

為了即將離你而去，為了你實際經歷的年歲

為了你的陽光照拂於阿爾卑斯山火車之後

下起的雹與雪

然後我的日子，往後的日子

皆因你的真理而熠熠生輝

班‧尼柯遜
1972（雨中的沃夫戴爾）
1972　鉛筆紙本
36×51cm　私人藏

1970至1980年代：獲女王頒發英國功績勳章

　　1968年，英國女王伊莉莎白二世為其於文化藝術上的貢獻，頒發英國功績勳章（the Order of Merit）予尼柯遜；隔年，由約翰‧羅素（John Russell）編輯、尼柯遜本人親撰的《素描、油畫與浮雕，1911-1968》出版；同年，泰德美術館為尼柯遜舉辦大型回顧展。這些事件讓尼柯遜再次回到英國，與當地有了更多聯繫，更讓尼柯遜在長時間於英國藝壇缺席之後，重新引起大眾對其作品的興趣。他在1969年6月抵達倫敦，卻極力避免任何為書籍出版和展覽開幕而舉行的慶祝活動，倒是帶著費莉西塔絲去見他的一位老朋友：溫弗蕾德。在一封寫給尼柯遜的信中，溫弗蕾德提到：「你有想到要來漢普斯特德，真是太好了。」尼柯遜在年輕的求學階段曾短暫居於漢普斯特德，再後來是在1930年代，和

班·尼柯遜
1973（運動中的扳手）
1973　鉛筆、油墨紙本
浮雕　24.2×24.8cm
私人藏

黑普瓦絲在此處共度過一段時光。此時再次回到漢普斯特德，想必尼柯遜是有些留戀的。

　　《泰晤士報》透過一次訪談歡迎他的歸來，這篇報導後來在1971年8月3日刊登：「班·尼柯遜，這位英國最重要的抽象畫家，將再次回到倫敦。」尼柯遜在受訪時表示，提契諾州（Ticino，即布里薩戈所在地）愈來愈擁擠，各種語言的雜揉讓他感到非常疲憊，「法語和義大利語我應付得來，但在溝通上，我依然使用大量的英語。」因此，他認為回到一個周遭人們都講英語的地方，也是非常好的。為了創作，他的伴侶費莉西塔絲仍然居住在瑞士，考量到他的哮喘，尼柯遜不排除冬天時再回去提契諾州，畢竟那邊的冬季是較為宜人的。但同時，他也說：「我

也很享受我自己的生活。我的根在英格蘭，而我想要回到最初出發的地方。」

　　事實上，後來仍是費莉西塔絲協助尼柯遜定居於大謝爾福德（Great Shelford）的，同年9月下旬，倫敦瑪爾勃羅畫廊（Marlborough Fine Art）舉辦尼柯遜浮雕作品的展覽時，也是費莉西塔絲指導策展人員掛置尼柯遜的每件作品。1972年，費莉西塔絲再次至大謝爾福德與尼柯遜碰面，同年聖誕節，尼柯遜回到布里薩戈，與費莉西塔絲共度佳節。他趁此機會自瑞士帶回多件未完成的作品，並希望能繼續完成這些創作；那些被他稱為「作品」的成品或半成品，對他而言向來是最重要的東西。當時他與費莉西塔絲不傷和氣地告別，兩人在1977年卻以離婚收場，主要原因即是出於對財產的處置，雙方在意見上始終有所分歧。

班・尼柯遜
1973（扳手3與孔洞4）
1973
鉛筆、油墨紙本浮雕
29.8×26.8cm
私人藏

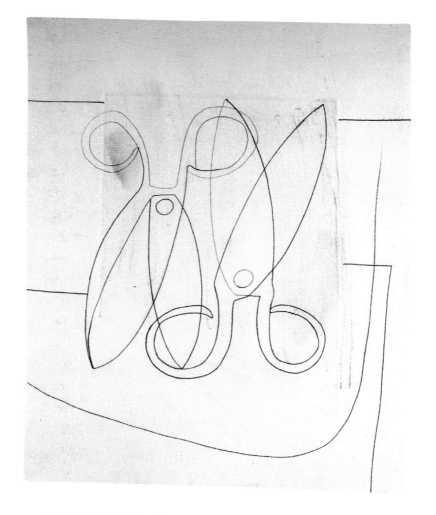

班·尼柯遜
1968（剪刀，主題上的
變形no. 4） 1968
鉛筆、油墨紙本浮雕
38×32cm 私人藏

　　尼柯遜仍舊富有活力，也充滿了創作上的想法。他的朋友
們都認為，回到家鄉確實讓他重獲新生。1973年，他的素描中出
現了新的主題，雖然不是新的類型，卻是尼柯遜第一次嘗試的造
形，首次名列於尼柯遜畫面上永不出錯的出演清單裡。尼柯遜如
何發現這些造形，並將之運用於創作之中，則是另一段故事了：
那年秋天，一名水管工人到他的住處進行維修，他注意到那名工
人所使用的工具，在歷經多年的使用後，表面已生了銅綠色的
鏽，強壯而富重量的形體相當具有風格；六支形狀簡單、可調整
的扳手特別令他著迷，其中包括幾支兩端都可操作的扳手。尼柯
遜向那名工人提議，由他購買一組新的工具，換取工人用慣了的
舊器材，這個交易後來順利達成。在橫跨1973至1974年的五個月
裡，尼柯遜不斷以新的靜物題材進行創作，共計完成了四十幅素

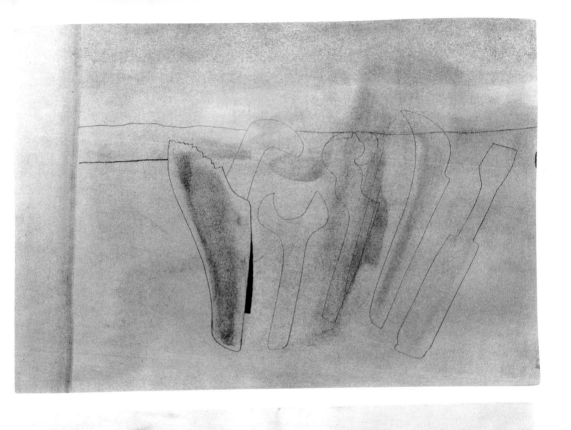

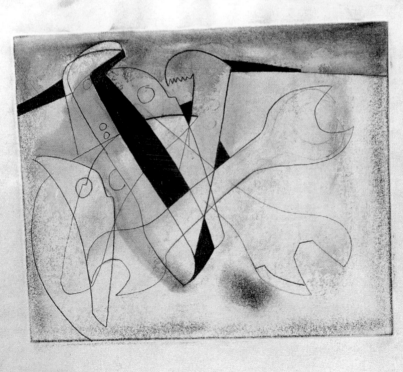

圖見142頁

描。紐約畫商安德烈‧艾默里奇（André Emmerich）於1975年在其位於蘇黎世的畫廊中展出這些作品，同時也展出廿件尼柯遜在旅行時所作的素描。

尼柯遜對於把玩各類圖形的某種程度上的癡迷，已經非常引人注目，但更令人驚豔的則是圖象在他眼中的多變性（他曾在1968年描繪剪刀的各種變體，取材自一把老舊、有著弧形刀刃與精緻握把的剪刀）。它們是一種新類型的靜物，也是一組新的友善物件，藝術家運用它們的方式與他繼承而來、收集於家中的可見物件，如馬克杯、水壺、水瓶、高腳杯等，有著極大的不同。有的人試著以芭蕾舞的畫面詮釋這些新的素描系列，每一支扳手在舞蹈中都擁有各自的性格；尼柯遜進一步拆解可調整的扳手，讓零件與零件之間銜接的孔洞與扳手本身咬合的開口處一樣具有力道。其他的畫作亦存在編舞的邏輯，如〈1973（霍爾庫姆沙灘的扳手6）〉，靈感源自先前一趟至諾福克郡霍爾克姆（Holkham）海邊的旅行，畫家在刷上淡棕色和淡紫色的畫紙上安排了一系列的扳手，畫面上的兩條水平線則呼應了海邊的風光。

這個階段的風景畫，一如尼柯遜向來的作風，並不帶有印象派記錄眼前光景的特質，而總是以畫面的結構為優先考量。若將〈1975（一條曲線——一個圓）〉歸類於風景畫，那麼它所指涉的應是嚴冬時期的景象：白雪覆蓋整座大地，籠罩於迷霧中的日光衰微地映照著沉鬱的天空。有的人對於將畫作中的圓形認作太陽有所遲疑，然而這樣的聯想多半是不請自來的；這個切入紙板的圓尚保留尼柯遜作畫時圓規轉軸落下的小洞，提示了物質性的存在。這件作品無庸置疑是一幅畫，不過它所具有的彎曲度，以及上方鑿入紙板的線條，都賦予了它浮雕的特質，儘管它並無相互交錯、高低不一的數個平面。創作類型的差異可能僅有學術研究者較為關切，但基於尼柯遜晚年的一番陳述，這份差異吸引了更廣泛的關注：他為自己不同類型的創作賦予重要性不一的級別，最重要的類型是浮雕，其次是素描，油畫則殿後。而這件作品在1976年的展覽中是最重要的一件。

1978年3月，尼柯遜又開始進行新系列作品的創作。此次他運

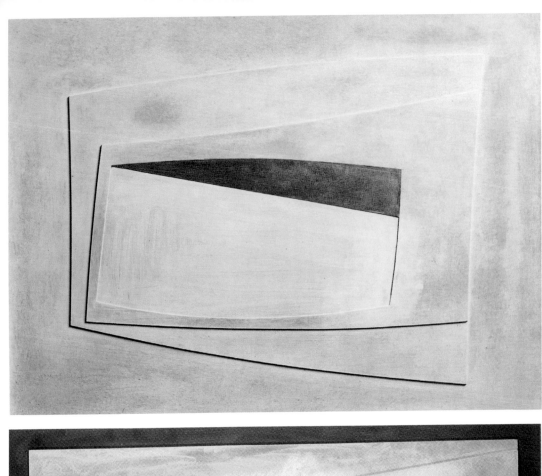

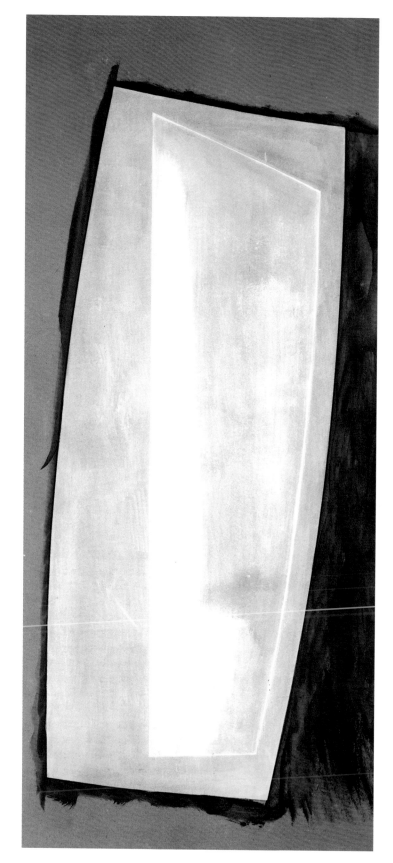

班‧尼柯遜
1971（海豚）
1971　油彩、彎曲木板
167×68cm　私人藏

班‧尼柯遜
1971（銀筆畫）
1971　油彩、彎曲木板
68×92cm　私人藏
（左頁上圖）

班‧尼柯遜
1971（葡萄牙歐比多斯1）
1971
油彩、彎曲木板
78.7×103.5cm
倫敦Waddington畫廊
藏（左頁下圖）

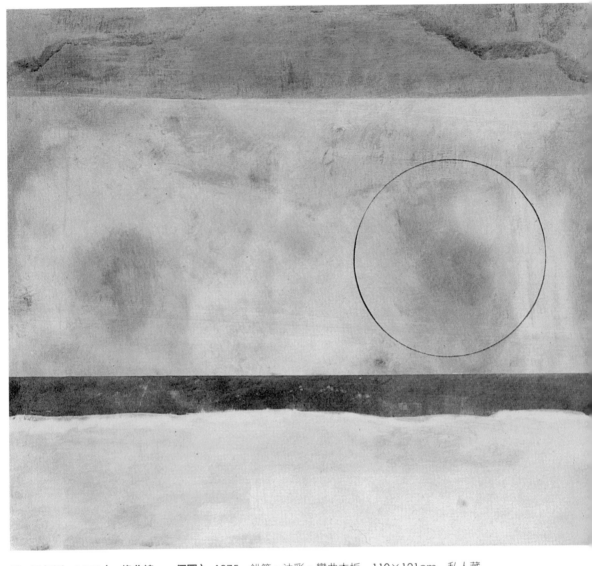

班‧尼柯遜　**1975（一條曲線──一個圓）**　1975　鉛筆、油彩、彎曲木板　110×121cm　私人藏

班‧尼柯遜　**1978年4月（幾個圖形）**　1978　筆、油彩紙本　38.6×36.7cm　私人藏（右頁左上圖）
班‧尼柯遜　**1978年4月1日（微小的紅與巨大的黑）**　1978　筆、油彩紙本　43×36.4cm　私人藏（右頁右上圖）
班‧尼柯遜　**1978年6月（移動中的群體）**　1978　筆、油墨、油彩紙本　49.2×54.6cm　私人藏（右頁左下圖）
班‧尼柯遜　**1979（馬焦雷）**　1979　筆、水粉、油墨紙本　41×26cm　私人藏（右頁右下圖）

142

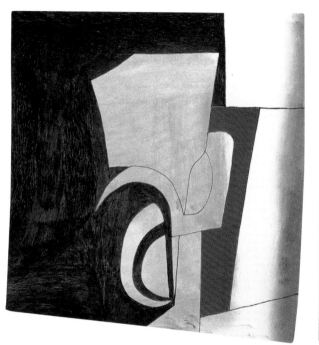

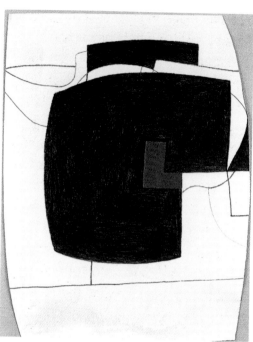

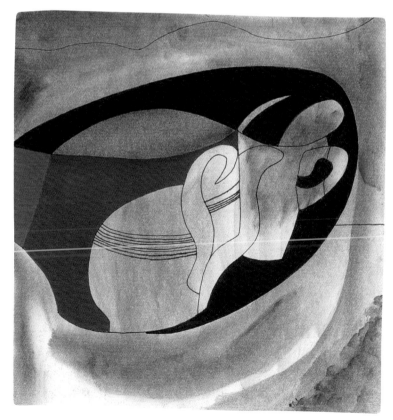

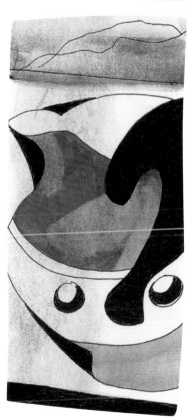

143

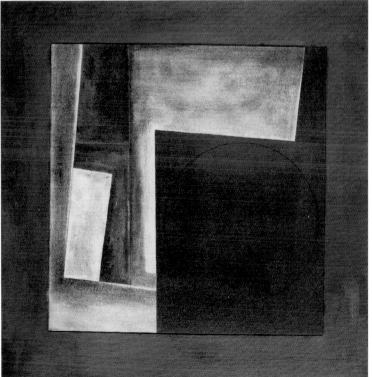

班‧尼柯遜
1974（月升） 1974
油彩、彎曲木板
72×62cm　私人藏
（上圖）

班‧尼柯遜
1975（夜藍與棕色圓圈）
1975　鉛筆、油彩、彎曲木板
85×85cm　私人藏
（下圖）

班‧尼柯遜
1978年5月(陰影與紫丁香)
1978　筆、油彩紙本
39.7×47cm
私人藏（右頁左上圖）

班‧尼柯遜
1978年5月（一個在一個之中） 1978　筆、油彩紙本
44.6×51.3cm
私人藏（右頁左下圖）

班‧尼柯遜
1979年4月20日（垂直的條紋） 1979　筆、油彩畫板
104.1×79.7cm
倫敦泰德美術館藏
（右頁右圖）

用的新媒材是日本製的飛龍牌纖維筆（Pentel pen），筆頭為纖維
製。以往他總是沉浸於鉛筆的世界，從畫家專用、各種硬度都齊
全的畫筆，到木匠使用的強韌扁平的鉛筆都有；顯然地，新型的
筆帶給他不小的震撼，筆觸既柔軟又不受底材影響，儘管施加的
力道與速度會影響線條呈現出來的色彩密度，留下的痕跡仍是完
美的正黑色。這樣的黑色強度勝過於鉛筆表現出的灰黑，若要達
到一樣濃烈的黑色，鉛筆必須在同一個區塊反覆劃過好幾次才能
做到。他在1978年3月開始以這種媒材創作新系列作品，這種筆的
其中一個特色即是墨水的消逝——並非圓珠筆常見的突然斷水，
而是漸進性地褪去色彩，描繪的線條會愈來愈乾，顏色也愈來愈
淡，筆頭落在基底的阻力也相對升高。此時八十四歲的尼柯遜畫
起線條來依然有著十足的確定性，然而這次面臨的是以往未見的
狀況與挑戰，相對而言，也刺激了畫家迥異於過去的創作靈感。

　　尼柯遜在早期作品中所追求的東西，一直延續到現階段的新媒

材上，讓觀者得以從新作中感覺到時間的積累與淬鍊。〈1978年3月13日（被雕塑的形式1）〉，表現的有可能是四項物件：高腳杯、花瓶、水壺和某種方形的物品，這個方形物可能是馬克杯，只是它可供辨識的把手在畫面中被藏起來了；這幾樣靜物彼此交疊，既透明又堅硬，如水壺便擋住了馬克杯的一部分，然而之於一側的花瓶而言，它又是透明的。線條在此處被賦予了我們所熟悉的力量，使所有物品融合在一起，讓我們無法確定哪些線條屬於哪一項靜物——可以說，這就是這幅畫作的圖象最主要的精神了。

其他作品亦重申了尼柯遜在其一手創造出來的世界中所擁有的自信，也再度提醒我們他在處理作品上的卓越掌控度。在〈1979年3月（靜物，馬焦雷）〉這幅畫作中，我們可以看到一組擺放在圓桌上的靜物，在其後方有著以幾乎呈水平的黑色條狀物（畫面右側）與冷暖色調相混的背景營造出的遼闊空間。靜物群中除了以黑色覆蓋棕色的色塊以外，其他部分皆以純粹的線條構成，踏實的曲線呼應了尼柯遜高昂的興致。事實上，觀者可以感受到畫幅中的靜物有著不尋常的堅實，也會注意到左方的馬克杯、附塞罐子（或玻璃酒瓶）被塑造為非常堅固的形象，不似以往我們在尼柯遜以線條為主的畫作中常見的透明性，也不見物品

班・尼柯遜
1981（神祕） 1981
筆、油墨、油彩紙本
34.9×26.9cm
私人藏（左上圖）

班・尼柯遜
1981年4月（無題—棕與黑）
1981　筆、油墨、油彩紙本
12.1×11.4cm
私人藏（右上圖）

班・尼柯遜
1981（阿斯科納的暴風雨）
1981　筆、油墨紙本
57.8×50.8cm
私人藏

班·尼柯遜
1981（卡斯塔尼奧拉）
1981　筆、油墨畫板
57.2×59.7cm
私人藏

間相互依賴的親密感。黑色顏料在背景上柔軟的輕觸，讓這幅畫有了生動感，也帶來視覺上的興味。

　　也許是因為我們知道尼柯遜的創作即將走到尾聲，在看見〈1981（卡斯塔尼奧拉）〉這件作品的時候，才格外感到酸楚，又也許是因為畫作本身，即已暗示了一切即將告終。這幅畫帶領我們回到六十年前，當尼柯遜仍和溫弗蕾德在一起的時候，他知道他正在以自己的力量站穩腳步。畫面中一樣充滿線條，垂直的黑色色塊掩蓋了後方物件的一部分，那物件可能是水壺。藍灰色的油墨淡淡鋪在上半部，象徵著天空，下半部則共有四樣靜物：直邊的條紋水壺、有著尖銳凹凸紋路的玻璃杯、樸素的馬克杯，以及一個看來非常概略性的東西，僅由一個粗糙的矩形和一條代表把手的弧線組成。

　　1982年2月6日，尼柯遜於家中逝世，享壽八十八歲。當時所有預計於紐約現代美術館展出的作品已全數準備齊全，展覽畫冊

班‧尼柯遜　**1981（瓶子）**　1981　筆、油墨畫板　36.8×28.9cm　私人藏

尼柯遜懸掛於薩里郡薩頓莊園（Sutton Place）的白色大理石浮雕，高488公分，寬976公分。

也正在印製。展覽於3月3日開幕，尼柯遜的缺席倒也像他一貫的作風：他從來不曾在意這類的場合。

尼柯遜的藝術成就・英國現代主義代表人物

　　以尼柯遜的藝術成就來看，他無疑是世界現代主義運動中在英國的代表人物，在一個對於現代主義仍有所猶疑、遲遲無法全心接受的國家中，他應被賦予不同凡響的地位。一個清楚的形象與標籤，都更容易讓大眾讚美或抨擊，沒有什麼比得過在大眾心目中建立藝術家自身品牌的了；但是，尼柯遜從來不這麼做，他從來不與任何藝術運動掛勾，即便是在自己身為主角的藝術流派

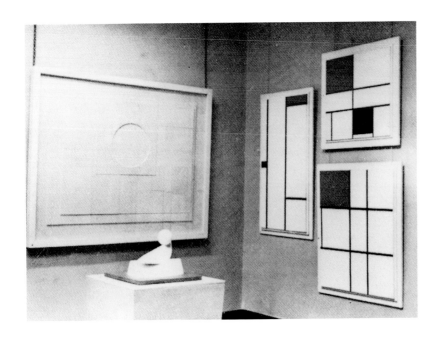

之中，他也保持著一定的距離。

　　若要在藝術史上為尼柯遜的藝術表現定位，我們必須從幾個面向去談，並分析這些面向與他所承繼的龐大藝術體系之間的關聯。

　　首先是空間。在其早期的靜物和風景畫中，仍可見到以透視法經營的空間深度，陸地的形狀、逐漸縮小的事物與作結的水平天際線皆傳達出距離的遠與近。1924年以後出現的抽象作品，則以物件的相互交疊、象徵陰影的色調變化表現出他對空間的靈活運用，不過在1920年代晚期，也已經有部分畫作呈現紋章般的平面感，缺乏任何對於空間的暗示。從這個時候開始，他能夠隨心所欲地在畫面上實驗任何一種空間效果，並透過浮雕進入真實空間的層次，也把玩其中隱含的空間。尼柯遜以其別出心裁的決斷走到這個位置，這是以往從未有人嘗試去做的；先前布魯姆斯伯里畫派曾短暫以失去空間感的繪畫做為實驗對象，然而很快便放棄了，漩渦主義（Vorticism）也曾留意過這類繪畫，但一樣維持不久。尼柯遜需要能夠自在運用的空間，與其說這是他的創作元素，不如說是他繪畫的工具。

再者是構圖。文藝復興時期之前的傳統構圖是聚焦於中心的，並以此帶來畫面的穩定感，畫家所再現的內容通常都會在畫面的中心或附近，畫幅四周若有較為積極的運用，功能也像是舞台上被布幕遮起來、觀眾所看不見的兩側，形成主要再現物的背景，並平穩地以地面為基礎，換句話說，所有事物的安排都是為了產生特別的、提昇過的現實感。概略地看，這樣的構圖就像是在一個矩形中央安放一座金字塔，這個金字塔與矩形的底部是比較接近的。在1900年之前，這樣的傳統便遭到挑戰，風景畫本身可以不仰賴對中心點的過分強調，即使當時的風景畫一如17世紀的畫作一般，仍以《聖經》或其他文學典故為主題，也有些時候，空間本身即是置放於畫作中央的焦點。印象派的風景畫則嘗試扁平化的效果，構圖也盡量簡化，畫面一如掛毯般單純呈現一部分的風景，不帶任何主旨或其他創作動機。在後印象派的年代裡，猶以高更為最，畫家們開始有意識地將前文藝復興時期與非歐洲的傳統融入創作中；另一方面，塞尚則以他具革命性的畫作向文藝復興時期的傳統致敬，勃拉克與畢卡索的立體主義也是如此。在這個年代，構圖中的金字塔顯得無比重要，雖然風景畫仍能以全景的方式呈現，但靜物畫卻以中心化的構圖為大宗；具代表性的畫家中僅有馬諦斯投入於離散、去中心化的構圖方式。

尼柯遜在1920年代的創作大抵也符合當時的潮流。雖然有少數作品不見明顯的中心，但大量的靜物畫都講求以中心為重的構圖方式，尼柯遜甚且讓風景畫與靜物畫的構圖趨向一致。到了1930年代初期，尼柯遜在經過平面化處理的作品中銘刻的線條，則消泯了中心化的感覺，這樣的做法是從他的第一件浮雕作品開始的：沒有任何一件浮雕具有所謂的中心點，縱然有時候，觀者會感覺到畫面出現了兩個中心。

第三是顏色。目前在尼柯遜創作的研究中，對於顏色尚無具體的分析和討論，不過此處仍要將這項元素提出，做為概述的一部分。在其父親以色調下過苦功的領域中，尼柯遜也不斷挑戰積極的用色，這樣的嘗試在他創作早期便開始了；到了1924年逐步邁入抽象畫的階段時，其作品中所使用的顏色已達到以自由為

班・尼柯遜
1956年10月（西恩那）
1956　油彩畫布
黑普瓦絲收藏

基礎的極大範疇，顏色的擇用並不意在指出畫面的物件為何。尼柯遜將濃烈與輕柔的色彩放在一起，原色旁安排了第二次色，旁邊再安置最清淡的色系，而最強烈的色彩又與調和過的溫柔色調並置，產生對比；當時所作的靜物畫也自由地利用各種顏色，大部分都未經過色調上的調整。人們再次從他的作品中感覺到，從那時候起他已經能隨心所欲地完成許多事情，包括在以強勢的白色為主的浮雕中融入所有顏色──它們並不是同樣的白，尼柯遜在其中嘗試了許多顏料與混合物，使得有些白色比其他的白更黯淡。

1930年代初期，特別明亮的色彩（包括三原色）出現在尼柯遜的畫作當中，這樣的色彩應用可以追溯到米羅與柯爾達；在尼柯遜1937至1938年創作的抽象畫中，也可見到這類表現。它們呼應著荷蘭風格派運動與包浩斯對原色的追求，但同時又有具光澤的精緻色塊在旁，這在抽象主義流派中是史無前例的作法。這些精細的色彩在構圖上產生了色調調整的效果，尤其是當它們做為畫作中的背景，圍繞著中央的矩形結構時。同一類型的創作在後期經常出現，可以說是尼柯遜具代表性的風格，展現了他對於色彩的高度靈敏與熟練。判定對色彩熟練與否的必要條件之一，即是對大範圍色彩的掌握，不過這些色彩在表現上不一定都非常明顯。蒙德利安使用黑、白和原色，但是他在每一幅畫中不斷重塑色彩之間的平衡，付出大量努力讓畫面中每個元素達到最精準的視覺密度（visual density）。以這方面而言，尼柯遜顯然是箇中好手，除了白色浮雕中不同層次的白之外，他能將人們所熟悉的顏色運用於陌生的事物上，又在人們熟知的背景裡引入陌生的色彩。

第四是光。一般來說，藝術中的光是由藝術家以色彩與色調的組合所創造出來的，因而並不能單獨提出來討論。然而光是尼柯遜極度關注的創作內容，在研究尼柯遜的創作時，勢必要特別提出。溫弗蕾德的藝術與生命都以光為重心，兩人在提契諾州一起度過的冬天也充滿光線；他們都仰慕馬諦斯以色彩營造出光線的能力，畢卡索畫作中的綠色色塊對他們而言也是相當激勵人心

尼柯遜
1934（白色浮雕）
1934　油彩木板
黑普瓦絲藏

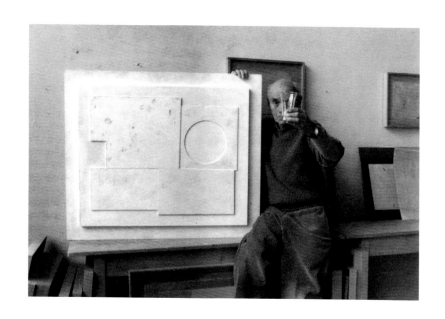

的。1934年，人在巴黎的溫弗蕾德寫了封信給尼柯遜，回覆他上一封提及自己將從勒布爾熱飛往克羅伊登的信：「我們應該釋放光線……光線，以及其他更重要的事物。」這段期間，尼柯遜正要開始創作他的白色浮雕。他們在作品中釋放光線，在後來的創作生涯中，這始終是尼柯遜持續努力的目標。其1960年代早期與中期的部分浮雕，因有明顯的光線特質而格外傑出，例如〈1962年3月（阿爾戈斯）〉、〈1963年11月（火星的紫色）〉、〈1964年6月（里米尼與烏爾比諾之間的山谷）〉和〈1966（澤諾環2）〉等作。有時候欣賞這些作品的愉悅來自畫面的光明感，縱使畫面上並未安排特別明亮的色彩，而僅是以數量正確而精準的色彩與色調，在精細控制下產生最佳的對比效果，又或只是讓顏色本身直接激發光線感而已。

　　第五是題材。溫弗蕾德回憶起尼柯遜工作時的一面，說他「總是在樓上工作室度過快樂的時間」，到了晚餐時間便帶下一張畫布，在角落牆面將它掛起，觀察它會為空間帶來什麼樣的影響；當晚餐準備好放上餐桌時，他便一把拿下那幅畫，上樓繼續創作，笑著說：「我明天回來。」而關於畫作本身，溫弗蕾德說：「早上是一幅靜物畫，中午成了別的題材，現在看則是有著

丘陵與雲霧的遙遠風景，空間一直延伸到世界的盡頭。」靜物、風景、偶爾出現的動物與花草都在尼柯遜的繪畫中欣欣向榮，而這些事物的回響則成為他的抽象作品。建築和風景尤其頻繁出現於其畫作當中，相同的風光與建物也可能一而再、再而三地繪於不同作品裡，這些事物都牽引著尼柯遜最真實的愉悅感。人物或肖像則只見於早期及1930年代初期的作品，再後來則寥寥可數。尼柯遜較少著墨人物，顯然不是因為肖像畫的難度較高，他曾在1968年寫道：「至於對於人物（尤其是女性），我總是努力地持續去畫，她們對我而言是非常迷人的；我很希望我還有時間。」事實上，完成的作品中少見人物，可能是出於畫家自身本質上的孤獨，儘管他的確愛著女人。以藝術上來說，這可能是由於（雖然這同樣是不能肯定的）尼柯遜希望能自在掌控在其藝術上出現的所有物件和場景，而這樣的掌控可能會產生對人物的扭曲，甚至會貶低那些人們。

最後則是題材背後的內容。相同的題材可以指涉非常不同的內容，一幅畢卡索的女人肖像可能暗示著一段快樂的愛情、令人絕望的關係、恐懼、死亡，或者男人在性的驚奇與莊嚴前無助的困惑。尼柯遜的藝術則聚焦於活著的狀態，以及對於存活、呼吸、行動與感知的意識。在他部分的靜物畫中，人們可以感覺到他透過蘋果傳達了對人類關係的解讀，看法近似於塞尚，卻少了塞尚在畫作中透露出來的恐懼。尼柯遜既是一位畫家，也是個運動員，以與生俱來的天賦表現出他最好的能力，從中獲得技巧與強壯的生命力；他也因此是動物性的，就像一隻低空飛過梯田的鳥兒。他經常引用齊克果曾說的一段話：「鳥兒自一堆廢料中逐一蒐集稻草成捆，會比從世界上的其他地方蒐集還更來得高興。」而他會再補充一句：「這就是我想要在我的素描和浮雕中做的。」

可以說，尼柯遜的藝術就是關於好好生活這件事。這並非意味著他對於生活中的其他事物是盲目的，而是這些事物並不適於藝術，尤其是他的藝術。他對於保羅・克利的作品有著複雜的感受，認為有些太過於智性，但也有些非常優秀；他對於保羅・

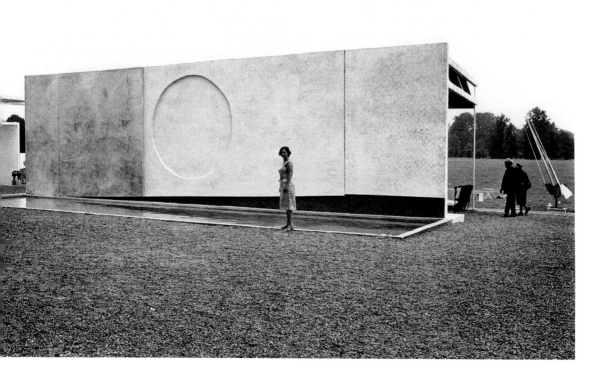

費莉西塔絲·沃格勒於
卡塞爾文件展與卡塞爾
牆合影，攝於1964年。
（攝影：班·尼柯遜）

納許的畫作可能也有同樣的感覺。尼柯遜所投入的並非簡單而不
需思考的課題，它含納的範圍相當廣，從家的安適感、每處風景
與地點帶給他的深層愉悅、專注於觀察與繪畫所帶來的振奮，到
光線、山巒、空氣、水與其他事物所促發的強烈快樂和激動，都
在其中。這些經驗的重量與質地有時因此被緩和與擴張，可能也
在追溯與再創造的過程中，與他人產生更多的交流。尼柯遜的作
品因而是由記憶裡的雙方共同參與的，當我們走進他的世界時，
這便成了我們得以在當中追索的一道線索。而對於尼柯遜來說，
創作一直都是一件正面且積極的事，無論他正身歷貧窮艱困的處
境，或是因為成為家喻戶曉的藝術家而過上富裕的生活，他總是
將自己的作品放在踏實而平衡的一邊。尼柯遜創作的正向本質從
未改變，無論他人怎麼想、怎麼做，創作本身與其內涵的正面
性，在他眼中，向來都是一件理所當然的事。

157

班・尼柯遜年譜

1894	4月10日出生於英國白金漢郡德納姆（Denham）鎮。
1896	兩歲。舉家遷至倫敦。
1910-11	十六歲。進入斯萊德藝術學院（Slade School of Fine Art）就讀。
1917	二十三歲。前往紐約與加州。
1918	二十四歲。母親與弟弟相繼離世。
1919	二十五歲。父親再婚。
1920	二十六歲。與溫弗蕾德（Rosa Winfred Roberts）結婚。
1922	二十八歲。於倫敦舉辦首次具象繪畫展覽。
1924	三十歲。加入七五畫會。
1926	三十二歲。成為七五畫會主席。
1933	三十九歲。創作第一件浮雕作品。
1938	四十四歲。結束第一段婚姻，與黑普瓦絲再婚。
1939	四十五歲。於聖艾芙思定居。
1944	五十歲。里茲市立美術館紐塞姆莊園為其舉辦回顧展。
1948	五十四歲。首本專刊《班・尼柯遜，油畫，浮雕，素描》出版；同年，「企鵝出版社」《現代畫家》叢書亦出版專冊。
1951	五十七歲。結束第二段婚姻。
1954	六十歲。代表英國參加威尼斯雙年展，獲尤利西斯獎（Ulisse Award）。

六歲的尼柯遜，攝於迪耶普（Dieppe）。

尼柯遜
普羅旺斯，聖雷米
1933 油彩畫布
私人收藏

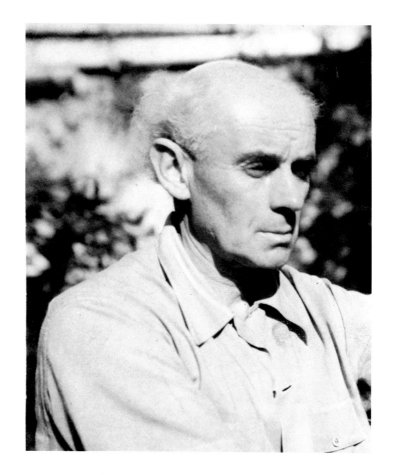

尼柯遜攝於1957年

1955	六十一歲。倫敦泰德美術館為其舉辦回顧展。
1956	六十二歲。獲古根漢國際繪畫競賽首獎。
1957	六十三歲。參展聖保羅雙年展，獲頒最佳非巴西裔畫家；同年，與費莉西塔絲‧沃格勒再婚。
1958	六十四歲。於瑞士布里薩戈定居。
1964	七十歲。參展第三屆卡塞爾文件展。
1968	七十四歲。獲英國女王伊莉莎白二世頒發英國功績勳章。
1969	七十五歲。《素描、油畫與浮雕，1911-1968》出版；同年，倫敦泰德美術館舉辦大型回顧展。
1971	七十七歲。回到劍橋，定居於大謝爾福德。
1977	八十三歲。結束第三段婚姻。
1982	2月6日辭世，享壽八十八歲。3月紐約現代美術館舉行尼柯遜回顧展。

國家圖書館出版品預行編目（CIP）資料

尼柯遜：現代主義代表藝術家 /
何政廣主編；高慧倩編譯. -- 初版. --
臺北市：藝術家, 2019.05
160面；23×17公分. --（世界名畫家全集）

ISBN 978-986-282-234-0（平裝）

1.尼柯遜（Nicholson, Ben, 1894-1982）
2.畫家 3.傳記

940.9941 108006345

世界名畫家全集
現代主義代表藝術家

尼柯遜 Ben Nicholson

何政廣 / 主編　　高慧倩 / 編譯

發行人　何政廣
總編輯　王庭玫
編　輯　洪婉馨
美　編　廖婉君
出版者　藝術家出版社
　　　　台北市金山南路（藝術家路）二段165號6樓
　　　　TEL：（02）2388-6716
　　　　FAX：（02）2396-5708
　　　　郵政劃撥：50035145　戶名：藝術家出版社

總經銷　時報文化出版企業股份有限公司
　　　　桃園市龜山區萬壽路二段351號
　　　　TEL：（02）2306-6842
南部區域代理　台南市西門路一段223巷10弄26號
　　　　TEL：（06）261-7268
　　　　FAX：（06）263-7698
製版印刷　欣佑彩色製版印刷股份有限公司
初　版　2019年5月
定　價　新臺幣480元

ISBN　978-986-282-234-0（平裝）

法律顧問蕭雄淋